荷西・路易斯的 戰車模型製作技法

Part 1 第二次大戰戰車

《模型製作・解說》
荷西・路易斯・洛佩茲・魯伊斯
Modelling & Description by Jose Luis Lopez Ruiz

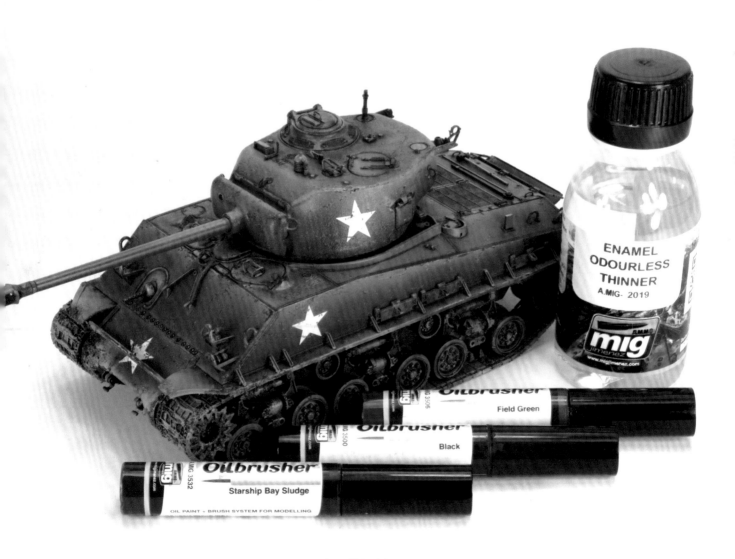

楓 樹 林

歡迎來到戰車模型的世界。

模型製作的樂趣

我（荷西・路易斯，生於西班牙馬德里）從70年代起，便開始製作塑膠模型。我的父親曾是飛機工程師，非常喜歡飛機模型，每次在家只要抓到時間，就會埋首於模型製作，最多曾收藏了超過300件飛機模型的完成品。當時還是孩子的我就在父親身旁，專心致志地看著父親做模型。在父親的影響下，Heller、Revell、Airfix、Matchbox、Frog、Monogram、ESCI、長谷川、日東、田宮……等模型公司，以及Humbrol、Pactra……等塗料製造商，這些品牌即使對孩提時期的我而言也如數家珍。後來我開始協助父親製作模型，雖然起先我的主要工作只是幫他扶住剛黏好的零件，或找找從桌上掉到地毯上的小東西（這也很辛苦了！），不過之後偶爾也會讓我進行使用接著劑的組裝工作。

到了8歲時，我終於開始自己製作模型。從小耳濡目染的我所做的第一個模型，當然是Revell的F-104飛機模型。當時我是用蛋彩（一種顏料）來上色的，Humbrol等等正式的模型用塗料，對當時第一次製作模型的我來說實在高攀不起，難以下手。在那之後，我不斷學習並製作模型（當然也開始用專用塗料進行塗裝），除了飛機模型外，也製作了許多AFV、船艦甚至科幻機具的模型。我的模型興趣持續到18歲，製作了超過100件以上的作品，其中一部份作品至今仍存放在老家。

長大成人、成為土木技師後，我的生活重心轉移到工作與妻子、兒女上，遠離了模型製作，模型這件事從我的腦中完全消失。直到2007年，在兒子的央求下，我再次投入模型製作中。我重啟模型製作的第一件作品，選擇了田宮模型的1／35三號戰車，製作前我還另外準備了ABER的蝕刻片套組、Friul的金屬製鏈接式履帶，以及金屬製砲管等等副廠的改造用零件。然而，想將所有微小的蝕刻片組裝起來的作業簡直像是場惡夢。雖然使用了油彩或其他顏料，也做了掉漆與舊化效果，但最後皆因不夠熟悉，做出來的成品相當糟糕。

這次失敗令我差點再次遠離模型製作，

不過這畢竟是我最能放鬆的興趣，我最終決定開始認真學習模型製作。首先，我遵守「out of the box」原則——只用套組內的零件製作，並仔細研究塗裝與舊化的技法。我購買各種不同類別的模型雜誌，參考多位模型師的作品，再次挑戰模型製作。在三號戰車失敗後的2年內，我完成了10件以上的戰車模型，最後就連模型雜誌也開始刊登我的作品。

2014年，我的第一本模型製作書《Painting Guide for AFV of WWII and Modern Era》發行。到2019年為止，多家模型雜誌共介紹了我超過100件以上的作品，而我所發明的技法之一「B & W（黑＆白）」也開始廣為人所知。2018年年底，我的第一本科幻模型製作指南《Gravity 1.0》（AMMO出版）得以問世。

2015～2017年，當我以橋樑建築設計師的身分前往哥倫比亞工作時，也在當地與模型師朋友一起製作模型，並教導新手模型製作者有關模型的技法。而現在，我也因類似的工作旅居美國，同樣與這邊許多模型師交流，並製作模型、對初學者開設講座。事實上，本書刊載的作品，皆是在不同的地方製作的。我在馬德里的自家有設備齊全的工作室，M4A3E8的基本組裝作業便是在此完成。剩下包含塗裝在內的75%進度以及虎II、瓦倫丁戰車的製作，是在美國某間旅館的客房完成的。至於虎I，則是居於哥倫比亞時，在狹窄的公寓中製作而成。是的，模型製作，就是一種可以隨時隨地，輕鬆享受樂趣的愛好。

關於本書

本書製作的是1／35比例的WWII戰車，每件作品皆採用各式各樣的技法，並進行不同的塗裝與舊化。我會用多張照片，詳細解說B & W、Color Modulation（色調調節）、Zenithal Effects（頂光效果，第8頁首次介紹），以及我首創的全新技法等等。本書為便於初學者理解，並能立即動手製作，會「一步步」地仔細說明模型的基礎製作方法。

《作者》
荷西・路易斯・洛佩茲・魯伊斯
Jose Luis Lopez Ruiz

CONTENTS

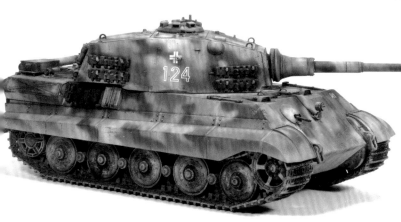

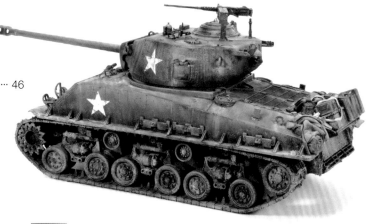

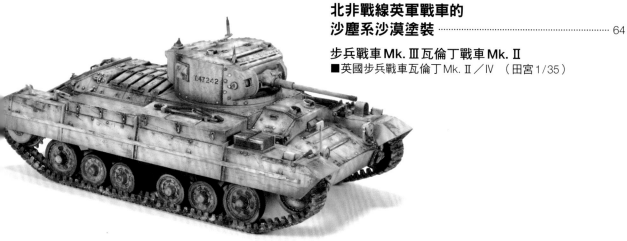

製作所需的工具與塗料

《 用於組裝的工具 》

在模型製作裡，美工刀、斜口鉗，以及塑膠用接著劑是必要工具，最好還要準備各種不同類型的接著劑、補土與砂紙等等。照片雖是荷西・路易斯・洛佩茲・魯伊斯本人使用的工具與接著劑等，但無須準備一模一樣的款式。請各位配合各自的需求與習慣，準備適當的工具吧。

基本工具1〔美工刀、斜口鉗〕

這是模型製作最必要也最基本的工具。美工刀可用來裁切零件、削除毛邊、修整分模線，是相當萬能的工具，因此若能準備多個刀尖形狀不同的類型會很方便。想要剪下零件時，斜口鉗最好用。

基本工具2〔砂紙、銼刀〕

打磨工具有紙類（防水砂紙）或金屬（長條形、棒形或半圓形）等各種類型。此外，顆粒的粗糙程度（以號碼表示）也相當多種，可視不同用途如去除毛邊或分模線、修整補土、打磨等選用適當的類型。

基本工具3〔鑷子〕

用來黏貼細小零件或在塗裝時保持固定。雖然尖端形狀各有不同，但唯一重要的是，要選用能緊緊夾住零件的類型。辛苦找尋掉到毛毯上的極小零件，我想是任何模型製作者都應該有過的經驗。

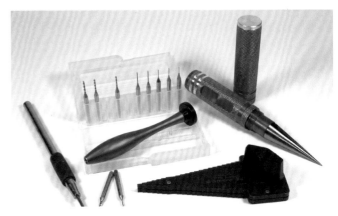

非必要但很方便的工具1〔模型手鑽、把手治具〕

手鑽用來鑽開安裝零件的孔洞與機槍的孔，最好準備不同尺寸的鑽頭。有時為了提升細節精細度，模型上的把手或扶手會用金屬線自行製作，這時候雖然一般使用老虎鉗或鑷子等工具，但若有專用工具的把手治具（Grab Handler），就能輕鬆製作出大小不一，或是大量同一尺寸的把手。

非必要但很方便的工具2〔蝕刻片折彎器〕

在模型領域中，蝕刻片已是最常見的零件之一。許多蝕刻片不只要剪下、接著，還必須進行各種彎折加工。蝕刻片折彎器可以將蝕刻片折成漂亮的銳角，也能輕鬆彎折極小零件或細長零件。

非必要但很方便的工具3〔塑膠裁切器〕

如名所示，是種用來正確裁切塑膠板、塑膠圓棒或長條棒的工具。雖然在一般的製作方法中，美工刀與直尺已經很夠用了，但在自製零件時，能裁切多種形狀與尺寸的專用裁切器就顯得相當方便。

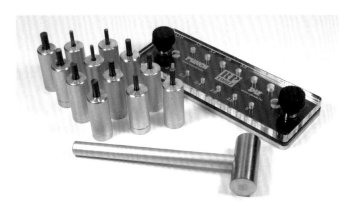

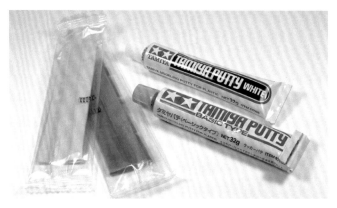

非必要但很方便的工具4〔壓模工具〕

用塑膠板自製各種尺寸的鉚釘或螺栓時所用的工具，能輕鬆做出彷彿鑄於車輛表面的無數鉚釘或螺栓。在加強細節或自製零件時，這同樣是相當好用的工具。

〔補土、修補劑〕

補土用來填滿零件的縫隙或凹陷，也是模型製作的必需品。除了基本型之外，還有環氧樹脂補土、聚酯補土等其他類型，能對應不同用途。

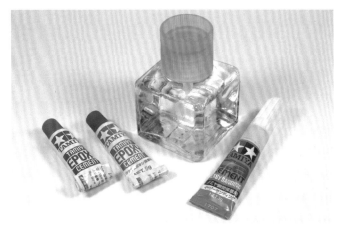

〔接著劑〕

塑膠用接著劑分為黏液型與流動型兩種。最近雖然以流動型為主流，但隨著零件形狀、尺寸與接著位置的不同，有時候黏液型更為合適。另外，瞬間膠也很常用，除了黏貼金屬零件外，想用來填補零件的凹陷，或強制固定住變形的零件時也非常有效。

《用於塗裝&舊化的用具》

照片為荷西·路易斯·洛佩茲·魯伊斯所使用的一部分塗料，以及用來呈現舊化效果的產品。由於本人居住於西班牙，所以使用的主要都是歐洲製的產品，但最近在日本，這類產品大多也能透過網購等管道購得。

這邊所介紹的品項僅是範例，無須特意找出並購入同樣的產品。無論田宮還是 GSI Creos 等日本製造商，皆有販售與之同等的多種產品。請選用各位自己喜愛，或便於購買的塗料與專用劑吧。

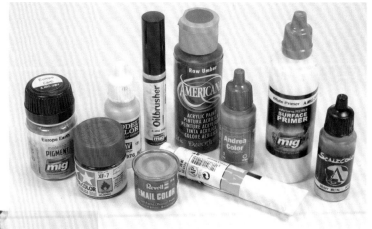

塗裝與舊化會使用到以上這些塗料（洋乾漆系、琺瑯漆系、水性壓克力漆系）、油彩、濾鏡（filter）&漬洗（wash）專用液、底漆，以及各種顏料與專用材質等等。

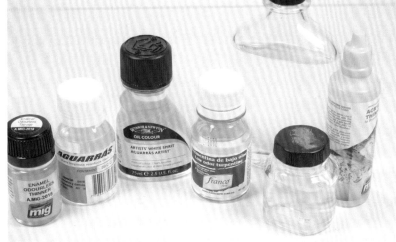

當使用的塗料、專用劑或專用液的種類增加時，也就需要使用相應（適當）的稀釋液。從基本塗裝開始，在入墨線、濾鏡、舊化、漬洗等每個步驟中，都必須保護模型表面的塗膜，因此使用的稀釋液種類自然而然也會增加。

二戰前期德軍 AFV 基本塗裝——裝甲灰單色塗裝

TIGER I
Early Production

—— 虎 I 戰車初期型 ——

說到人氣最高的第二次世界大戰戰車，幾乎所有人都會回答虎 I 戰車才是。作為 WWII 戰車的製作範例，選擇虎 I 戰車再好不過了。在本範例中，將重現虎 I 戰車初期型最具代表性的塗裝＝基本色為裝甲灰（德國灰）的單色車輛。這種塗裝除了虎 I 戰車外，也適用於所有二戰前期的德軍 AFV。

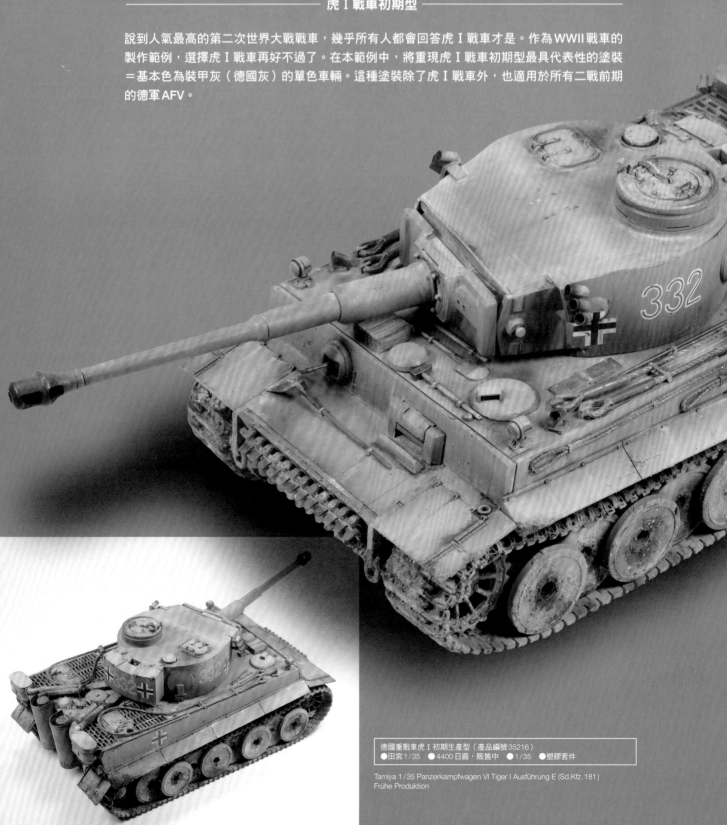

德國重戰車虎 I 初期生產型（產品編號 35216）
●田宮 1/35　●4400 日圓・販售中　●1/35　●塑膠套件

Tamiya 1/35 Panzerkampfwagen VI Tiger I Ausführung E (Sd.Kfz.181)
Frühe Produktion

組裝田宮1／35的套件

這輛虎I戰車是在我的指導下，由身為新手模型玩家的朋友，伊旺・大衛所組裝完成。由於是戰車模型的入門階段，所以並沒有使用改造零件如蝕刻片、金屬、樹脂等加強細節，而是遵照「out of the box」原則，只用套件中的零件來組裝。

對初學者來說最重要的，是學會去除零件的毛邊、修整分模線，仔細做好用補土修補、用砂紙研磨等基本步驟，完整地將套件組裝起來。富有挑戰精神的初學者，往往會馬上就選用蝕刻片、金屬或是樹脂等複合材料的零件，嘗試較為複雜的製作

方法。雖然這很好，然而也可能耗費大量的時間與心力（還有費用）在組裝與加強細節上，更可能到了塗裝這一步，反而會感到猶豫而無法下手。我在教學的過程中，已看過許多這樣的初學者了。

如田宮這樣套件本身完成度很高的產品，只用套件的零件組裝就很充分了。完成後好不好看，由塗裝與舊化決定。我建議一開始最好就選用完成度高，而且組裝也簡便的套件。正因為組裝簡單，之後更有時間可以花在塗裝與舊化上。

裝甲灰的塗裝

本次製作的是只有裝甲灰（又稱德國灰，在勞爾色卡中正式名稱為RAL 7021黑灰）的單色虎I戰車。在塗裝前先塗上底漆吧，另外也要檢查組裝好的套件是否做好修整處理（模型表面的修整）了。若

還殘留溢出的接著劑，或磨砂痕、補土修整後的凹陷等等，就要再用補土或砂紙來修整。尤其是初學者，更應該專注做好這些塗裝前的作業。如果在塗裝時發現表面還有忘記修整的地方，修整起來就很麻煩了。基本作業是模型製作中最重要的環節。關於底漆，不僅可以讓塗料密著於模型上，也能避免之後舊化造成的塗料剝落。可以說，塗上底漆是必經步驟。

用來當作基本色的裝甲灰，其實是不容易表現出來的顏色。如果一開始就選擇跟真車完全相同的顏色，那麼在塗裝模型後，色調就會變得相當黯淡深沉。不同的製作者，有不同重現色調的方式。由於經過之後漬洗、濾鏡、舊化等步驟後，色調會變得愈來愈深，所以我在最初的基本色塗裝階段，通常會塗成明亮一點的色調。接下來就配合照片，開始解說塗裝與舊化的手法吧。

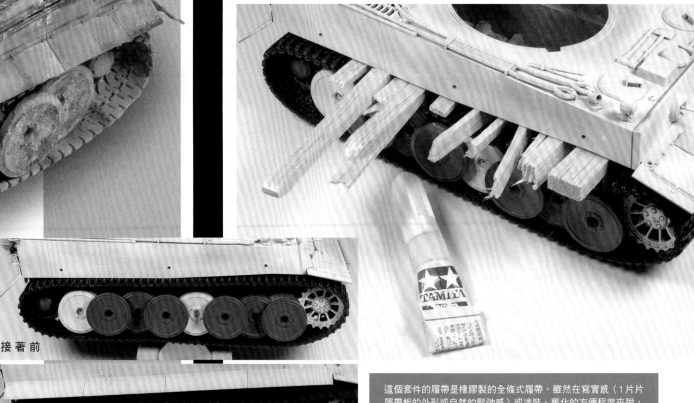

橡膠履帶的安裝方法

接著前

接著後

這個套件的履帶是橡膠製的全條式履帶。雖然在寫實感（1片片履帶板的外形或自然的鬆弛感）或塗裝、舊化的方便程度來說，硬塑膠或金屬製的鏈接式履帶比較好，但對初學者而言，鏈接式履帶的組裝、安裝都困難許多。將橡膠履帶安裝到車體後，在負重輪上緣點上瞬間膠，與履帶固定在一起。可以準備寬度不一的墊片（上面範例使用飛機木的碎片），把墊片插進履帶上，重現履帶上半部的鬆弛感。

務必塗上底漆

零件接合處最容易產生凹陷。若發現凹陷，就用補土修整。

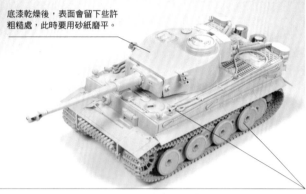

底漆乾燥後，表面會留下些許粗糙處，此時要用砂紙磨平。

如果直接將原本濃度的底漆噴上去，很容易會在細節處或垂直面積成一灘或形成水滴，因此我建議先用溶劑稀釋後，再用噴槍謹慎地一層一層噴上薄薄的底漆。

❶塗裝前先塗上底漆。底漆乾後，檢查模型表面是否有傷痕、分模線或毛邊修整不全的地方、零件組裝後的縫隙、溢出的接著劑、砂紙磨損的痕跡、補土的凹陷等等各種狀況。在範例中，底漆使用田宮的Fine Surface。不直接拿起罐子就噴，而是用溶劑稀釋20%後，再用噴槍噴到模型上。噴上底漆時，要離模型20～30cm，視附著情況分成數次小心噴灑。乾燥後，由於表面會有細微的突出或顆粒，因此別忘了要再用顆粒細微的砂紙，將表面磨平均。

先做出泥沙的底層

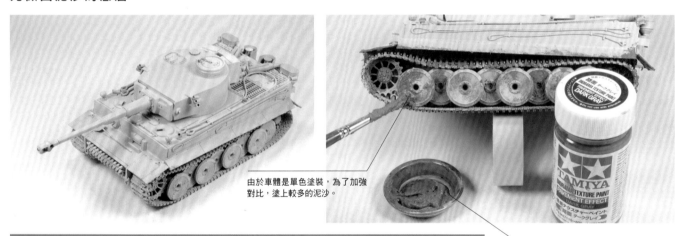

由於車體是單色塗裝，為了加強對比，塗上較多的泥沙。

為了加強質感，用的是田宮的情景製作用塗料泥，再混入細小的沙粒。

❷塗裝前先在負重輪、履帶以及車體下半部，還有擋泥板外側先塗上泥沙。雖然一般會在之後的舊化步驟中才塗上泥沙，不過這是我為了初學者所發明的方法。由於這個方法是在進行基本塗裝前先塗上泥沙，所以這麼一來即使塗錯位置，也能簡單地去除泥沙（避免弄髒基本塗裝），而且還能在基本塗裝後用喜歡的色調來表現泥沙的顏色。泥沙使用的是將田宮的情景製作用塗料泥〔路面　深灰〕混入細小的砂（砂粒大小不一）所做成的獨創材料。因之後才要塗裝，此時用幾種顏色的泥沙都沒關係。

〔步驟1〕了解明暗的呈現方式

「頂光效果」（Zenithal Effects）是基本塗裝中一個相當好用的技法。這是一種調高上半部的明度，讓模型愈往下則愈暗，強調明暗對比的手法。為了實現這個技法，就必須了解該在哪個部分打高光，在哪個部分加上陰影。而這有個簡單的判別方法，就是用燈光從正上方往下照模型，觀察陰影產生於哪個位置。

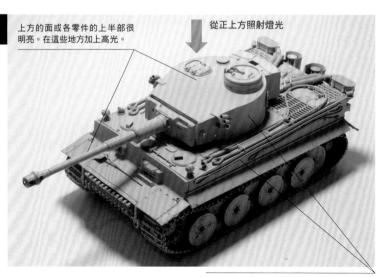

上方的面或各零件的上半部很明亮。在這些地方加上高光。

從正上方照射燈光

側面愈來愈暗，縮進去的地方是最暗的部分。

〔步驟2〕用「B＆W（黑＆白）法」進行基本塗裝

接著重現裝甲灰（德國灰）的單色塗裝。在基本塗裝中，我將採用我自己發明的技法「B＆W（黑＆白）法」。

❶在上一步驟噴底漆時，最後要噴上白色底漆，預先做好B＆W的底層。首先，混合田宮的XF-1消光黑、XF-2消光白與XF-50領域藍，調出由明至暗5個階段不同色調的灰色。每種灰色都用田宮X-20A溶劑稀釋30～40%，再用噴槍噴上去（距離模型2～5cm左右）。一開始將最暗的部分，也就是各擋板或部件周圍，以及履帶及負重輪部分縮進去的地方噴上最暗的灰色（消光黑60%＋消光白35%＋領域藍5%）。

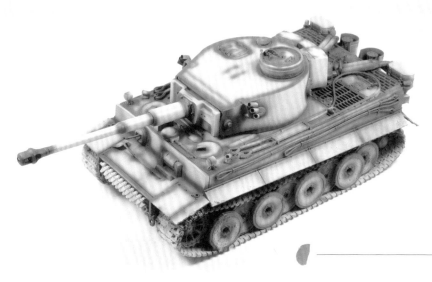

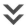

使用色調最暗的灰色。

❷接著用第2暗的灰色（消光黑50%＋消光白45%＋領域藍5%），在白色與前一步驟所噴的灰色之間，以像是漸層的方式噴上去。用噴槍噴塗時，要注意必須稍微留下前一步驟所噴最暗的灰色。

在白色與最暗灰色間，噴出像是漸層的感覺。

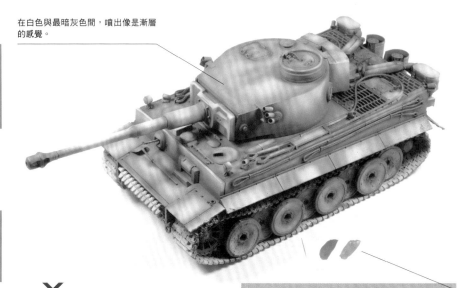

❸再接著噴上中間色（第3亮的灰色，消光黑35%＋消光白60%＋領域藍5%）。在保留些許前面所噴灰色的同時，在白色底漆之上噴上薄薄的一層灰色，覆蓋住白色。

這裡用第2暗的灰色。

在留下些許前一步驟的灰色的同時，噴上一層灰色覆蓋住底層的白色。

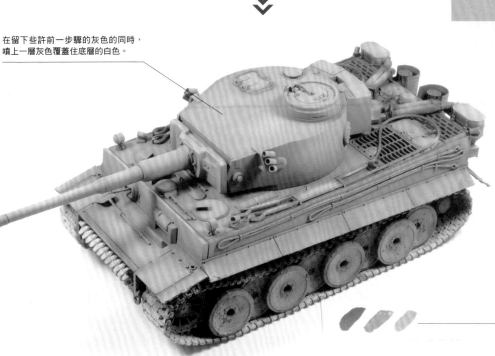

使用比前一步驟更亮的灰色。

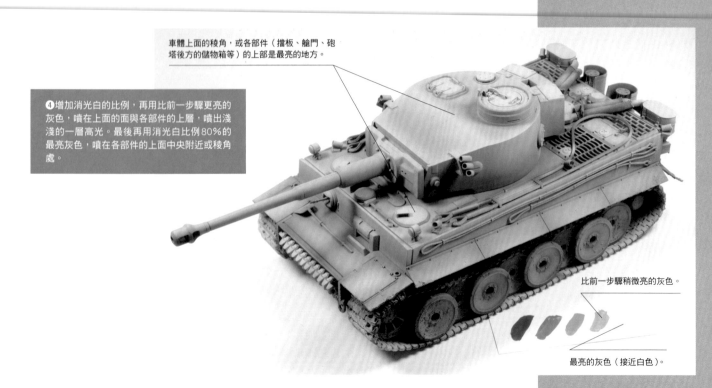

車體上面的稜角，或各部件（擋板、艙門、砲塔後方的儲物箱等）的上部是最亮的地方。

❹增加消光白的比例，再用比前一步驟更亮的灰色，噴在上面的面與各部件的上層，噴出淺淺的一層高光。最後再用消光白比例80％的最亮灰色，噴在各部件的上面中央附近或稜角處。

比前一步驟稍微亮的灰色。

最亮的灰色（接近白色）。

〔 步驟 3 〕 履帶周圍加上泥土與砂石

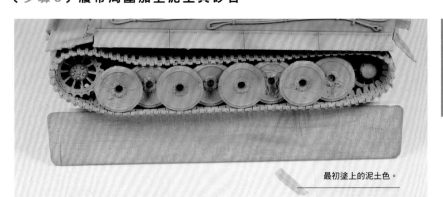

最初塗上的泥土色。

履帶周圍的泥沙，用XF-57皮革色、XF-72茶色（陸上自衛隊）、XF-1消光黑、XF-2消光白來調色，準備不同色調的泥土色。
❶首先，用皮革色與消光白所調成的較亮泥土色，噴在履帶、負重輪、主動輪、誘導輪以及擋泥板或車體下部。

❷在皮革色中加入少量消光白，用更為明亮一些的泥土色，以噴槍噴到更大的範圍上。這是為了表現出乾燥的土或塵沙，在噴色時也要稍微留下前一步驟的泥土色。

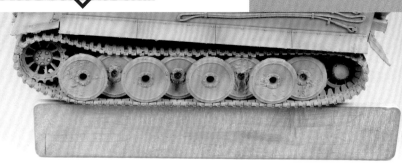

比前一步驟更亮的泥土色。

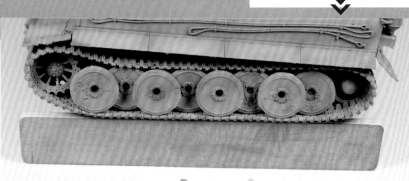

使用色調更深的泥土色。

❸在茶色（陸上自衛隊）中加入少量消光白，然後噴到塗裝前作為底層塗上去的泥沙周圍，為泥沙的色調加入變化，避免髒汙太過單調。

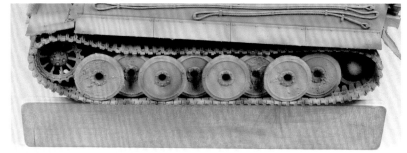

④茶色（陸上自衛隊）加入少量消光黑，並噴到一部分部件上。這個顏色的噴色範圍少一些。藉由不同明暗色調的泥沙，這些泥沙的髒汙看起來就更有層次感，而且還能表現出泥沙乾濕的分別。

最暗（感覺最濕）的泥土色。

《完成前面基本塗裝的狀態》

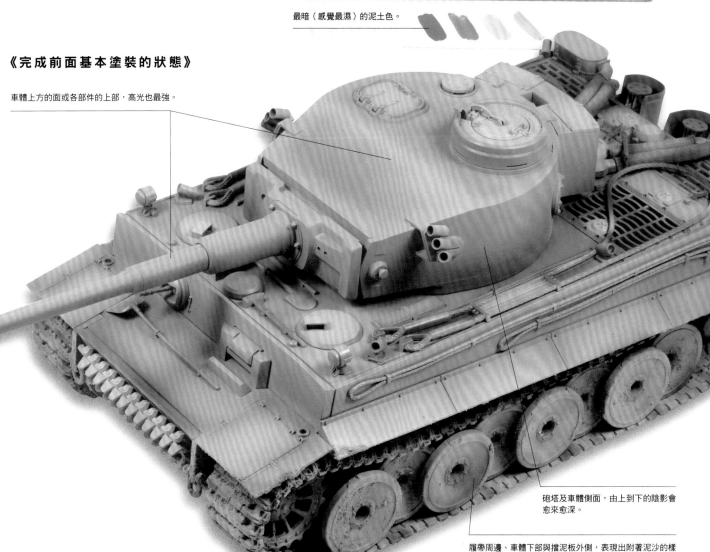

車體上方的面或各部件的上部，高光也最強。

砲塔及車體側面，由上到下的陰影會愈來愈深。

履帶周邊、車體下部與擋泥板外側，表現出附著泥沙的樣子。在色調上也做出變化，避免汙損方式看起來太單調。

〔步驟4〕貼上水轉印貼紙

❶對初學者來說，完美貼上水轉印貼紙也是一大難題。首先，將想要使用的水轉印貼紙割下來。雖然範例沒有特別割仔細，但其實若能盡量把周圍多餘的留白也割掉，就可以避免乾燥後發生透明部分發白的現象。

❷割下來的水轉印貼紙泡到水中（溫水更好）。這邊必須小心的是，不要一次將所有貼紙泡到水裡，而是每次要將貼紙貼上去時，才將1張或2張貼紙泡進去。

11

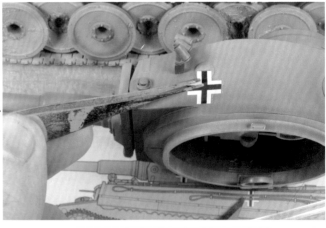

❸等待數分鐘，等水轉印貼紙從膠紙上稍微浮起來，就用鑷子連著膠紙一起夾出水中。由於從膠紙上分離的小片水轉印貼紙非常難夾起來，而且容易斷掉、對折，所以此時務必慎重小心。

❹在想要貼上貼紙的地方先塗上水貼軟化劑 Micro Sol（GSI Creos 的 Mr. Mark Setter 或 Mr. Mark Softer，又或是田宮的 Mark Fit 也可以），然後用鑷子將貼紙貼上去。

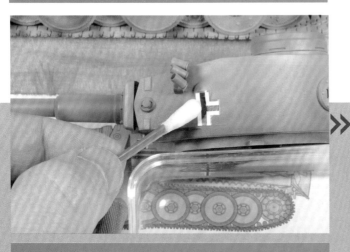
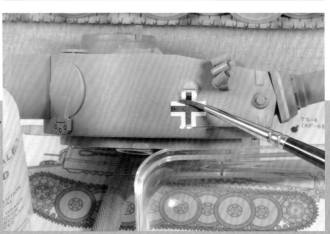

❺將貼紙放在正確位置，並用棉花棒吸掉多餘水分，把貼紙貼好。細心注意別撕破貼紙了。

❻貼紙上再塗一次水貼軟化劑，讓水轉印貼紙能與模型表面密合。

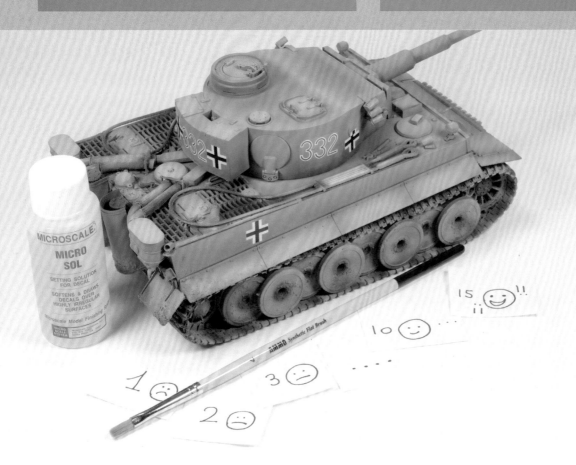

若是水轉印貼紙太厚、留白太多，或是來自已經受潮的舊套件，再加上模型表面凹凸不平，那麼就算塗上1～3次水貼軟化劑，貼紙往往也不會密合，甚至發白。這個時候，就多塗幾次水貼軟化劑讓貼紙密合。在本範例中，塗了15次。因為水貼軟化劑可能會讓貼紙變太軟、收縮甚至破損，所以使用時盡可能專注、細心點。

〔步驟 5〕塗裝車體的各個部件

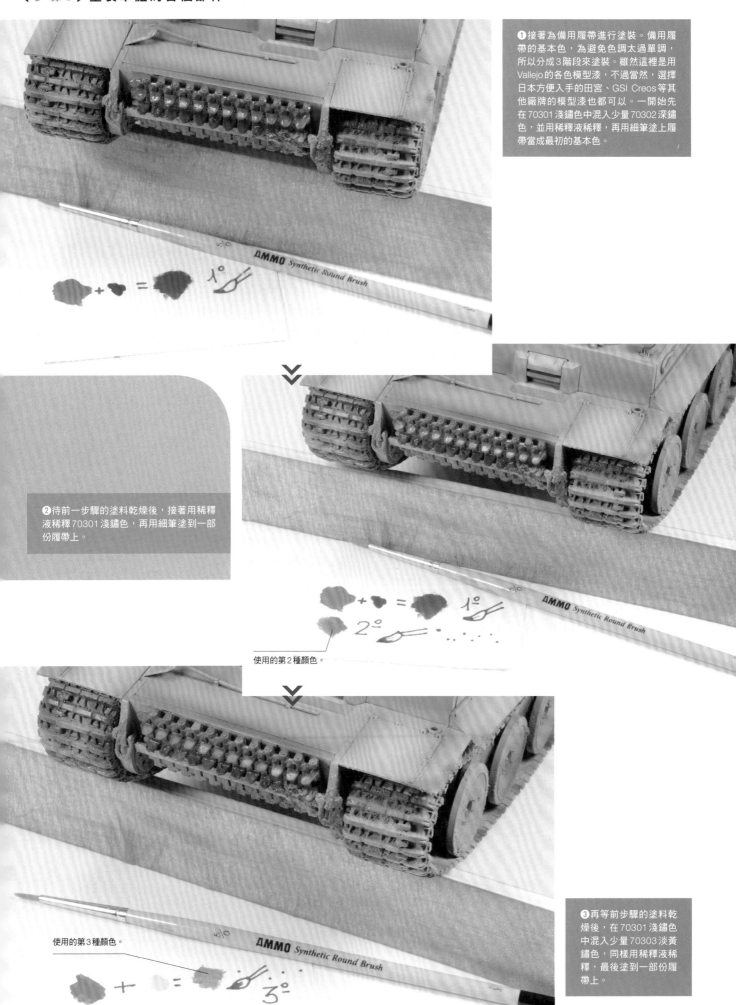

❶接著為備用履帶進行塗裝。備用履帶的基本色，為避免色調太過單調，所以分成3階段來塗裝。雖然這裡是用Vallejo的各色模型漆，不過當然，選擇日本方便入手的田宮、GSI Creos等其他廠牌的模型漆也都可以。一開始先在70301淺鏽色中混入少量70302深鏽色，並用稀釋液稀釋，再用細筆塗上履帶當成最初的基本色。

❷待前一步驟的塗料乾燥後，接著用稀釋液稀釋70301淺鏽色，再用細筆塗到一部份履帶上。

使用的第2種顏色。

使用的第3種顏色。

❸再等前步驟的塗料乾燥後，在70301淺鏽色中混入少量70303淡黃鏽色，同樣用稀釋液稀釋，最後塗到一部份履帶上。

接著塗裝設置在車體各部位的車載工具。這裡同樣使用 Vallejo 的模型漆。木製部分調合 70311 新木色、70310 舊木色、70951 白色、70911 淺橘色、70910 橘紅色、70858 冰黃色、70976 皮革色、70950 黑色來進行塗裝。不同工具都要稍微改變顏色，並追加木紋等細節。鋼索、榔頭或鐵鏟的頭等金屬部分，用 70864 自然鋼塗裝。塗料稍微有些突出來也沒關係，經過之後的清洗與舊化後就會變得看不見了，不用特意修正。

接著是排氣管的塗裝。這裡想呈現出車體後方的排氣管上部因高溫烤成銅色，並帶有生鏽的感覺。調合 Vallejo 的 70302 深鏽色與 70303 淡黃鏽色，並用稀釋液稀釋，塗到排氣管的上部。

鋼索、榔頭或鐵鏟的頭等金屬部分，用 HB 鉛筆表現出金屬質感。特別是稜角處與金屬的上側，用筆芯（石墨）仔細擦出光澤。

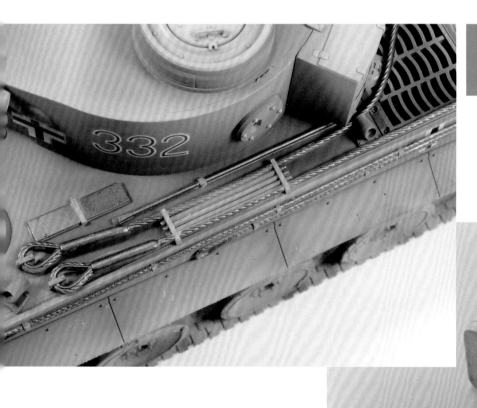

履帶也要表現出金屬質感。履帶的接地部分塗上槍鐵灰、銀色等金屬類的顏色，並磨擦出像是拋光的感覺。

為車體各處的把手、扶手,以及車載工具的固定器、各種機關或突起物上方的面、還有稜角處塗上高光。選用比基本塗裝稍微亮一點點的灰色,再用細筆塗上去。

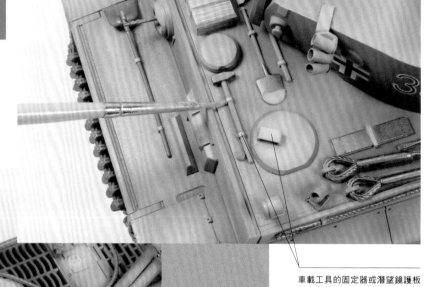

鉸鏈或螺栓等突起物上側塗上高光。

車載工具的固定器或潛望鏡護板的上側塗上高光。

砲塔也塗上高光。高光的位置在稜角處、艙門、後方儲物箱的鉸鏈、螺栓、煙霧彈發射器的支撐架上側等等。

《如果發現需要修正的地方》

由於塗裝前塗上了底漆,因此即便已經再三檢查了模型表面,仍時常在塗裝時發現修整不完全的地方。在本範例中,就發現砲管的接縫留有凹進去的線條。只能把塗裝去掉,用補土補起來,並用砂紙磨整。舊化前的這個階段,修正本身還不算難事,然而舊化後模型表面的顏色會改變,屆時就算使用與一開始相同的塗料,想要塗上一模一樣的顏色也會變得困難重重。

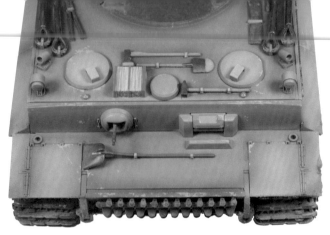

〔步驟 7〕掉漆處理 1：刮痕表現

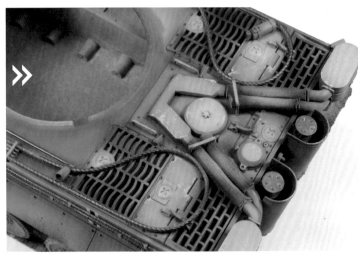

接下來在車體各處畫出淺淺的擦傷與刮痕。使用比基本色的灰色還要亮的塗料，並用細筆畫上去。刮痕的位置在各部件的稜角處、突起物的邊緣，以及車員會觸碰的把手、艙門周圍，還有車員的鞋子經常會踩到的艙門開口處邊緣或引擎室上面等等。

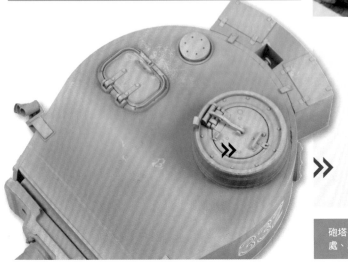

砲塔各處也相同，用細筆畫上調合得比基本色更亮的灰色，畫出刮痕效果。稜角處、車長指揮塔及裝填手用的艙門周圍等處也畫上刮痕。

在進行掉漆處理前，可以試著先思考實際的戰車會在什麼情況下、在什麼位置刮出傷痕。
戰鬥中被槍械、小口徑火砲擊中；砲彈（或榴彈）的碎片或行駛中彈起來的砂石所造成的傷痕；與樹木、巨石、其他車輛、建築物等碰撞所產生的磨擦痕跡；車員碰觸的艙門、把手與工具的固定器；再加上車員的鞋子會踩到的各處艙門邊緣、裝填砲彈或整備、修理時所站的引擎室等等。一邊思考可能受損的位置，一邊用塗料畫上掉漆的效果吧。

畫上掉漆（刮痕）的位置1
車員會碰觸到的指揮塔上部、艙門的把手、出入車體時鞋子會磨擦到的艙門邊緣等。

畫上掉漆（刮痕）的位置2
進行整備或修理，以及補充砲彈時會頻繁用鞋子磨擦到的引擎室上方各處。

畫上掉漆（刮痕）的位置3
車體前方的稜角處等車員搭乘時鞋子會踩到的地方。

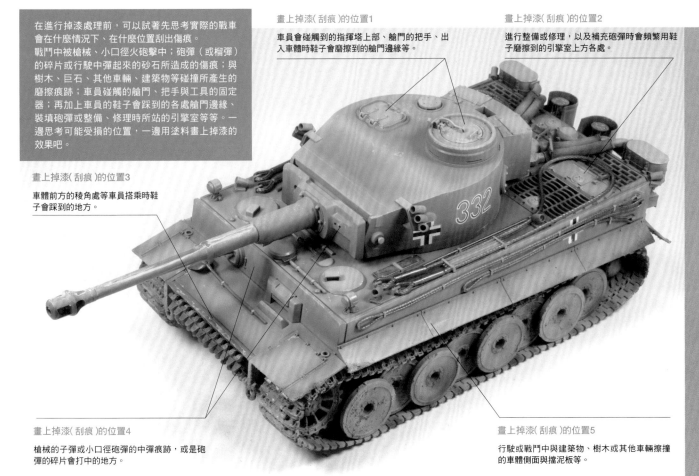

畫上掉漆（刮痕）的位置4
槍械的子彈或小口徑砲彈的中彈痕跡，或是砲彈的碎片會打中的地方。

畫上掉漆（刮痕）的位置5
行駛或戰鬥中與建築物、樹木或其他車輛擦撞的車體側面與擋泥板等。

〔步驟8〕掉漆處理2：塗料剝落的表現

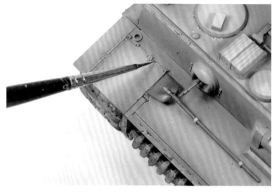

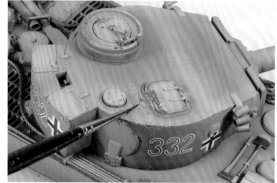

接下來表現出裝甲灰的塗料剝落，看見裝甲板表面金屬的原色（像是褐色且帶有生鏽的感覺）。

❶在這個表現塗料剝落的掉漆處理中，要用細筆在前一步驟畫上灰色刮痕的位置內側，畫出細碎的掉漆感。

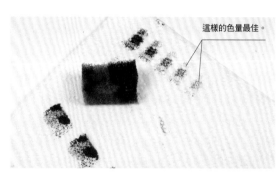

這樣的色量最佳。

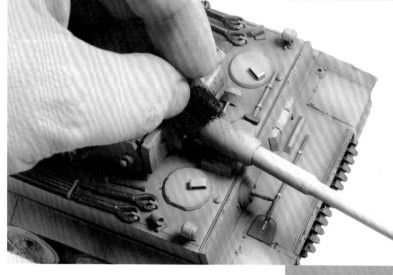

這裡的掉漆處理使用由Vallejo的70950黑色、70822德國迷彩黑棕、70951白色調合出的黑棕色。
❷斑點狀的細碎剝落用海綿來塗色，不過要小心塗料沾取過多。可如上方照片般先用紙張確認看看（上方照片裡右下的微量最佳）。

在前一步驟所畫的刮痕（稍微擦到塗料表面的小刮傷）中進一步畫出塗料剝落的感覺（裝甲板的原色），就可以呈現出立體感（3D效果）。雖然這是加強寫實感的重要步驟，但畫太多看起來反而會很醜，需要多加注意。即使是初學者，仔細觀察附近的工具車輛或重機械上面的擦痕，應該也能大致掌握掉漆的感覺。
❸完成掉漆處理後，為了保護至今所塗上的所有塗膜，對整個模型噴上AMMO MIG的A.MIG 2052半消光保護漆。先用稀釋液稀釋10％以上後，再從距離模型20 cm左右的位置，用噴槍噴上去。這項作業改用田宮的X-22透明保護漆也可以。

車員每次出入時都會碰到或鞋子踩到的艙門附近，是最該畫上掉漆效果的地方。

像這樣細碎的掉漆，用海綿沾取塗料擦上去。

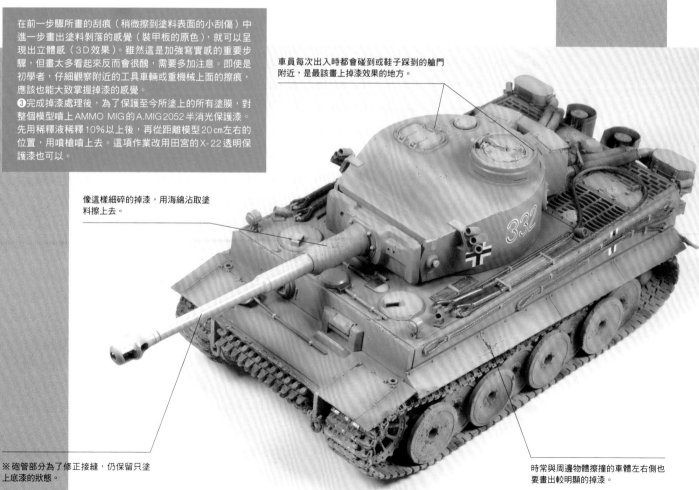

※砲管部分為了修正接縫，仍保留只塗上底漆的狀態。

時常與周邊物體擦撞的車體左右側也要畫出較明顯的掉漆。

上墨線（清洗）或許能說是許多模型愛好者們最喜歡的一項作業吧。上墨線是在模型各部件的周圍畫上陰影，讓部件看來更立體，使整個模型看起來更寫實美觀的技巧。這項作業我使用 AMMO MIG 的油彩筆刷，A.MIG 3500 黑色、3513 星艦汙漬、3527 海軍藍。先將這些顏色混合，再用稀釋液（這個範例中使用 A.MIG 2018）充分稀釋後使用。

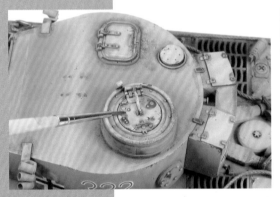

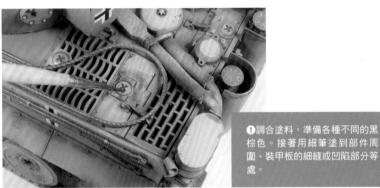

❶調合塗料，準備各種不同的黑棕色。接著用細筆塗到部件周圍、裝甲板的細縫或凹陷部分等處。

❷選用較細的平筆，將多餘的墨抹掉。此時若將筆往一定方向抹，也可以表現出條狀的汙漬（髒汙流下來的痕跡）。

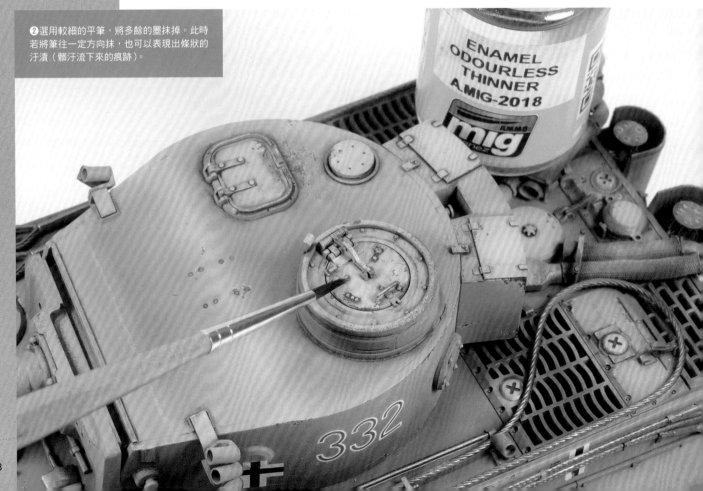

〔步驟10〕水轉印貼紙也進行掉漆效果

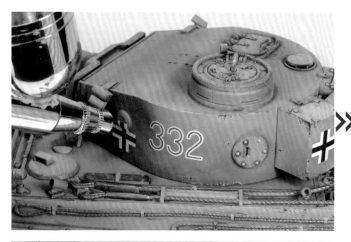 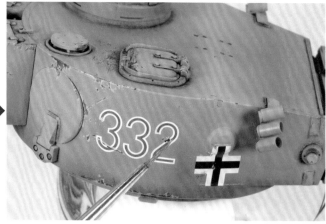

❶首先,為了保護水轉印貼紙的表面,將AMMO MIG的A.MIG 2051消光保護漆(GSI Creos的Mr. SUPER CLEAR消光漆也可以)用稀釋液稀釋,再噴到貼紙上。

❷在水轉印貼紙的一部分,如前面步驟的7~8般用細筆或海綿畫出刮痕與掉漆效果。

〔步驟11〕用油彩畫出濾鏡效果

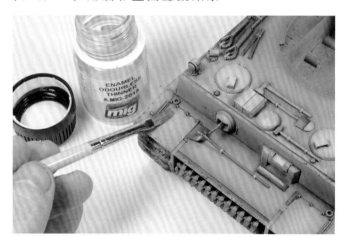

同樣地,為了保護至今的塗膜,整個模型再次噴上半消光保護漆。待完全乾燥後,接著用油彩畫出濾鏡效果。可以透過濾鏡效果為色調做出變化,同時強調褪色感。濾鏡不是一口氣畫到整個模型上,而是視情況只畫在特定部位上。
❶首先在想畫上濾鏡效果的位置塗上稀釋液。
❷接著點上油彩。雖然一般會使用油畫用的油彩,不過範例為了方便,使用AMMO MIG的油彩筆刷。

使用的顏色有A.MIG 3516灰塵色、3517皮革色、3521骨黃色、3501白色、3528天藍色、3508深泥色、3500黑色、3513星艦汙漬、3510生繡色、3525磚紅色、3502 AMMO黃等等。
這項作業最重要的,是每個位置使用的顏色都不同。高光部分(部件的上緣或各位置的上部附近)塗上亮色,陰影部分(垂直面的下方、車體下部或凹陷進去的地方等)則多塗上暗色,藉此同樣也能呈現出「頂光效果」。

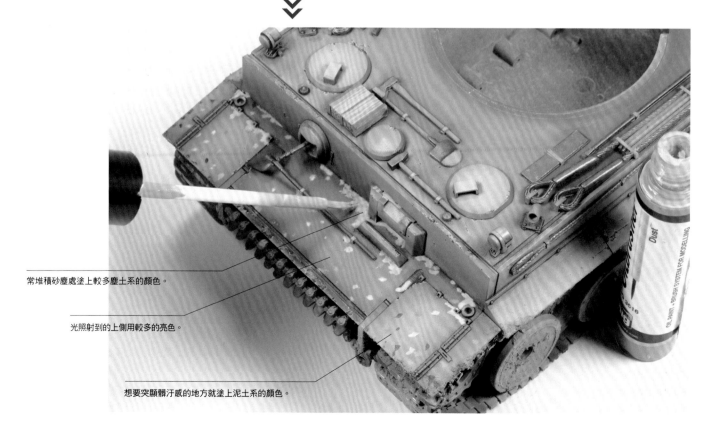

常堆積砂塵處塗上較多塵土系的顏色。

光照射到的上側用較多的亮色。

想要突顯髒汙感的地方就塗上泥土系的顏色。

❸點完顏色，等7分多鐘後，再用浸過稀釋液（AMMO MIG 的 A.MIG 2018）的平筆，往一定方向把顏色拉長。此時筆要抹到稍微留下一點點色彩就好，不過像塵土會堆積的地方，就可以再多留一點色彩，使其看起來像稍微上了色一般。

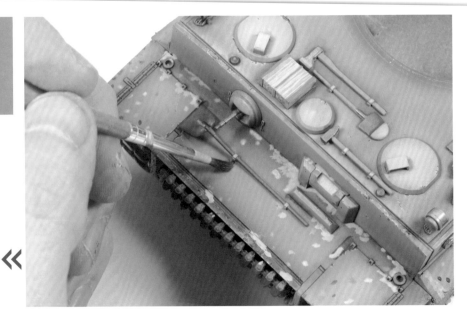

筆像流水般從上往下抹，表現雨水滑落的痕跡。

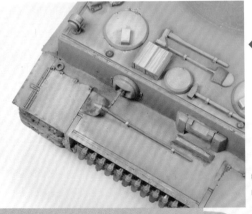

❹多數情況下只抹過一次是得不到良好效果的。等5～10分鐘後，在想上色的地方重新點上色彩、用筆抹過，反覆做到滿意為止。

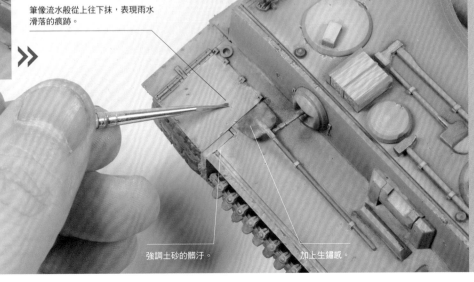

強調土砂的髒汙。

加上生鏽感。

❺車體側面的上方點上亮色，下方點上暗色。至於側面的擋泥板可以多用塵土系的顏色。同樣地，用浸過稀釋液的平筆，從上往下抹出濾鏡效果。

筆從上往下

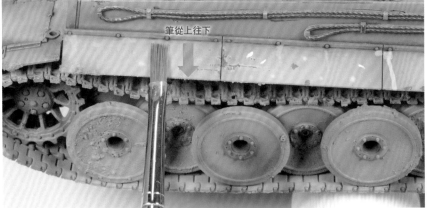

側面也要反覆進行多次濾鏡作業。而擋泥板則要強調土砂與汙泥感。

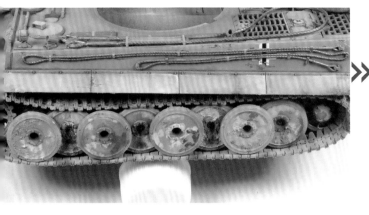

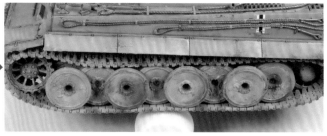

❻履帶周圍也透過濾鏡加上髒汙。較明亮的皮革色與較暗的灰塵、泥土色各自用在不同位置,為色調加上變化,如此一來即可表現出乾土與濕泥的區別。

在各部件、突起物的周圍或凹陷進去的地方,表現出堆積砂塵的感覺。

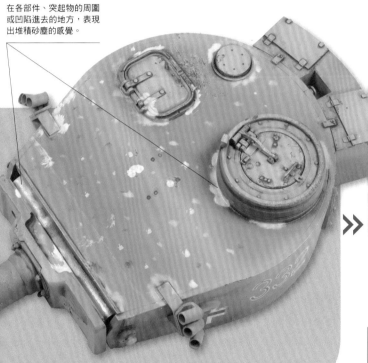

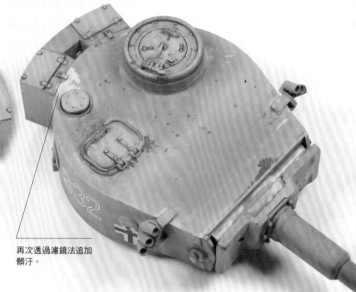

再次透過濾鏡法追加髒汙。

❼砲塔與車體相同,也要進行濾鏡作業。砲塔上方是陽光照射較強的部分,所以用明亮的顏色表現出褪色感。另外,車長指揮塔、艙門、通風裝置、煙霧彈發射器的支撐架附近等因為容易堆積砂塵,所以點上較多皮革色等砂塵系的顏色。

濾鏡是相當花時間的作業。至此車體前方、車體左側與砲塔上方的濾鏡作業,就花了整整2小時47分!
比較施行濾鏡前後的部位,就能看出明顯差異。由於剩下尚未進行濾鏡作業的地方也會以相同步驟上色,所以此時最好仔細檢查是否有什麼疏漏處。

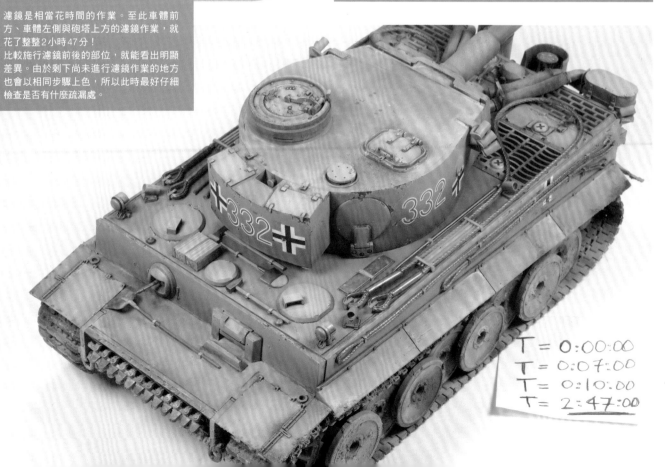

T = 0:00:00
T = 0:07:00
T = 0:10:00
T = 2:47:00

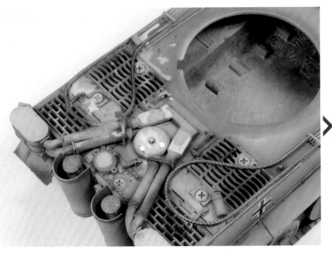

❽引擎室上方也塗上 AMMO MIG 的油彩筆刷，加上濾鏡。因為這裡是髒污非常多的地方，如滴落的燃料、油汙、整備或修理時車員及整備員鞋子沾到的泥巴等等，最好仔細重現這裡的髒污感。

燃料滴落、濺出造成的汙漬。

用浸過稀釋液的棉花棒從上往下抹，加上濾鏡。

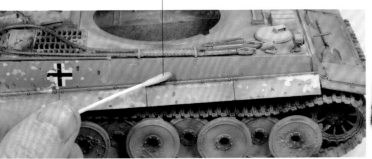

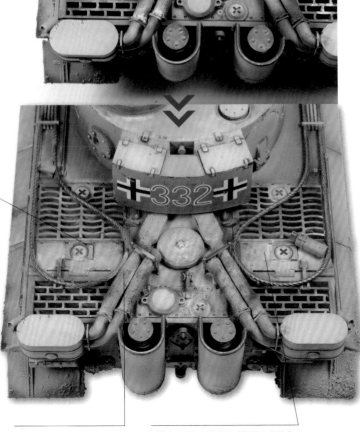

❾車體右側與車體左側相同，上方點上亮色，下方則點上暗色。由於右側沒有更換履帶用的鋼索，露出平坦的面，因此濾鏡後的髒汙與變化就顯得很重要。如照片般用棉花棒從上到下擦拭，即能表現出雨水或泥砂滑落的條狀髒汙。側面的擋泥板同樣點上較多的砂塵系顏色來表現泥巴的汙漬。

整備中造成的油汙。

累積在凹凸不平的部分或細縫中的砂塵。

表現木頭因為陽光照射而發白的現象。

❿不僅車體，車載工具等細部也要進行濾鏡作業。木頭的黑漬，或因陽光照射而發白等等都能提升細節完成度。

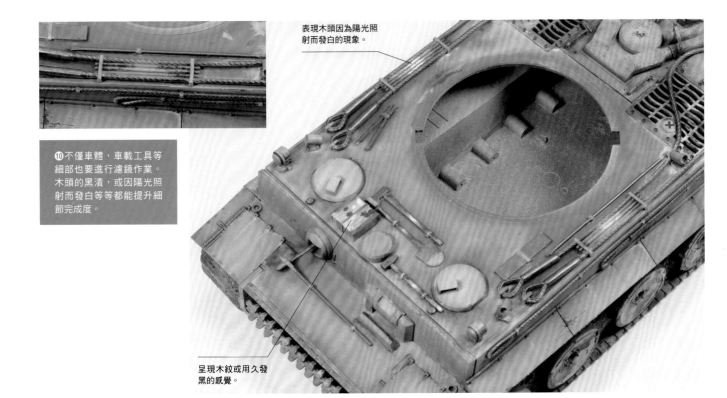

呈現木紋或用久發黑的感覺。

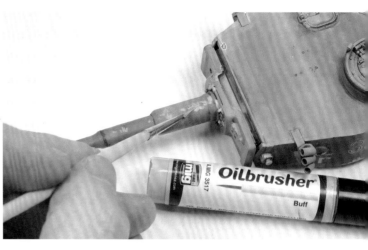

⓫砲管使用 AMMO MIG 油彩筆刷的骨黃色、白色與天藍色。比起砲管側面，砲管的上側會更亮一些。另外，砲管基部與砲盾上部則使用皮革色。

⓬注意砲塔側面不要變得太過單調。這裡在上色時也同樣，上部較亮，愈往下色調就愈暗。在抹除顏色時，也同樣用平筆或棉花棒從上到下抹，在為色調加上變化的同時，也表現出髒汙及雨水滑落的痕跡。

上部亮色較多。

由上往下抹除

下部暗色較多。

⓭再接著用 AMMO MIG 油彩筆刷的 3500 黑色、3513 星艦汙漬，抹出砲塔上方裝填手用的艙門或車長指揮塔周圍的發黑汙漬。各種艙口的周圍往往都是髒汙最多的地方。

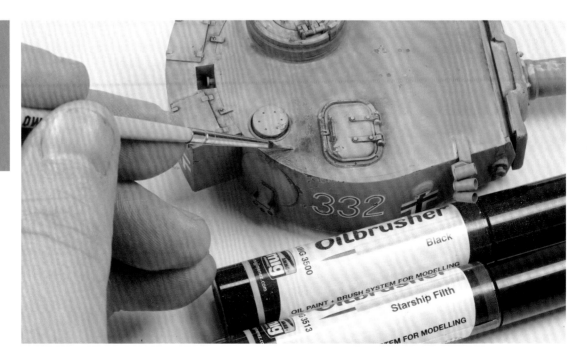

〔步驟12〕使用顏料表現砂土與泥巴

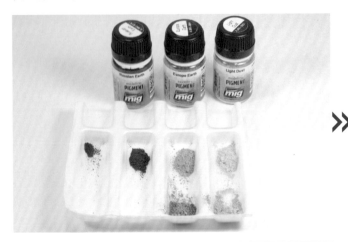

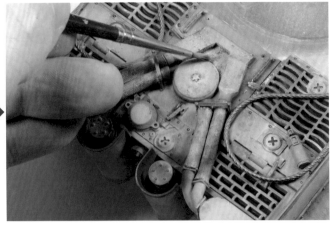

若想呈現出寫實的砂土或泥汙效果，使用色粉是最有效的方法之一。在範例中，使用的是AMMO MIG的舊化粉A.MIG3014俄國泥土、3004歐洲泥土、3002淺色塵土。

❶為了重現引擎室上方的雙股排氣管附近卡著塵土或砂粒的模樣，用筆（舊的粗筆）沾取色粉抹上去。

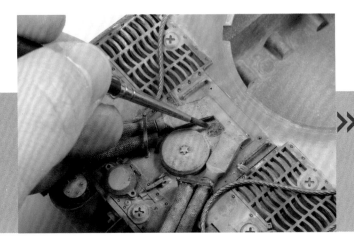

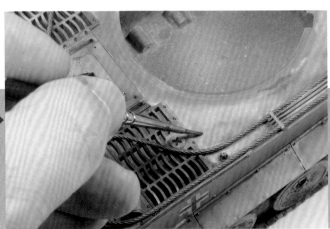

❷將筆浸到田宮的X-20A溶劑，接著從上方滴落溶劑，固定色粉。

❸車體上方的角落、凹陷處等容易堆積砂土的地方，都抹上色粉並固定。

使用不同色粉，為質感做出變化。

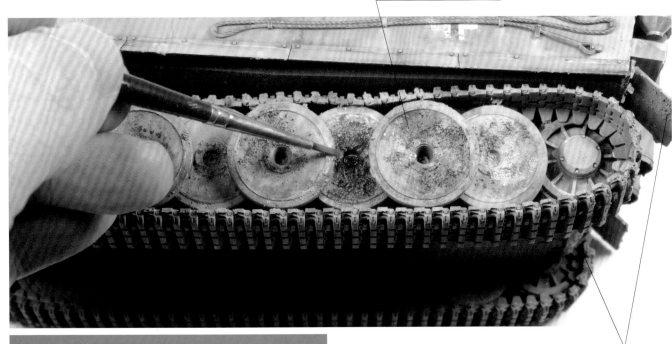

❹想真實重現履帶周邊的髒汙，色粉也是最佳選擇。善用顏色各異的色粉，塑造出乾土、濕泥等各種不同的髒汙色調與質感。

車體下部、側邊擋泥板、後擋泥板也別忘了加上砂土與泥巴。

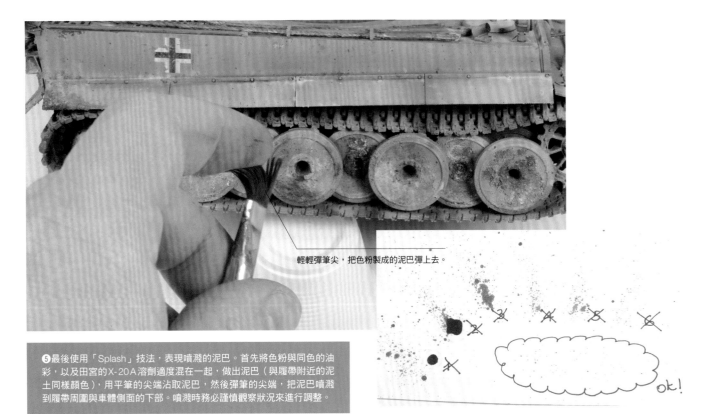

輕輕彈筆尖，把色粉製成的泥巴彈上去。

❺最後使用「Splash」技法，表現噴濺的泥巴。首先將色粉與同色的油彩，以及田宮的X-20A溶劑適度混在一起，做出泥巴（與履帶附近的泥土同樣顏色），用平筆的尖端沾取泥巴，然後彈筆的尖端，把泥巴噴濺到履帶周圍與車體側面的下部。噴濺時務必謹慎觀察狀況來進行調整。

「Splash」可在事前先噴到紙上，看看噴濺的效果。零散的細顆粒（照片中被圈起來的範圍）為最佳。

〔步驟13〕進一步加上各種髒汙，完成作品

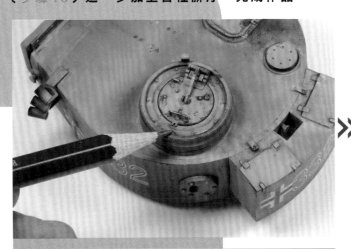

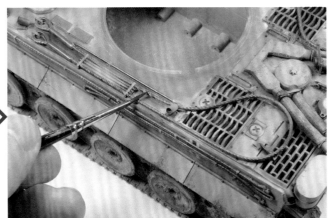

車長指揮塔的上面、各處稜角、把手或扶手等等畫上深棕色掉漆效果（看得見裝甲板金屬原色）的地方，再用鉛筆筆芯摩擦，擦出金屬光澤。

鋼索、車載工具的金屬部分、機關槍等處用鉛筆或銀色、鉻銀色進行乾刷，為細節加上金屬質感。

最後使用瀝青色（品牌為Titan）、生褐色、黑色（溫莎牛頓）的油彩，表現潤滑油等各類油汙，以及滴落的燃料漬等等。

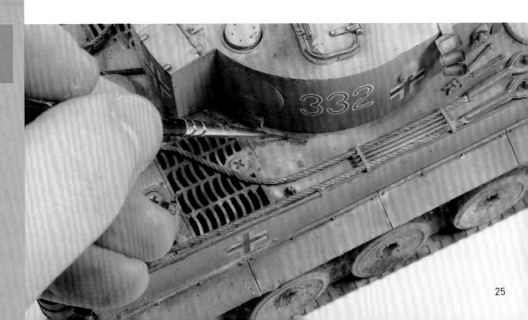

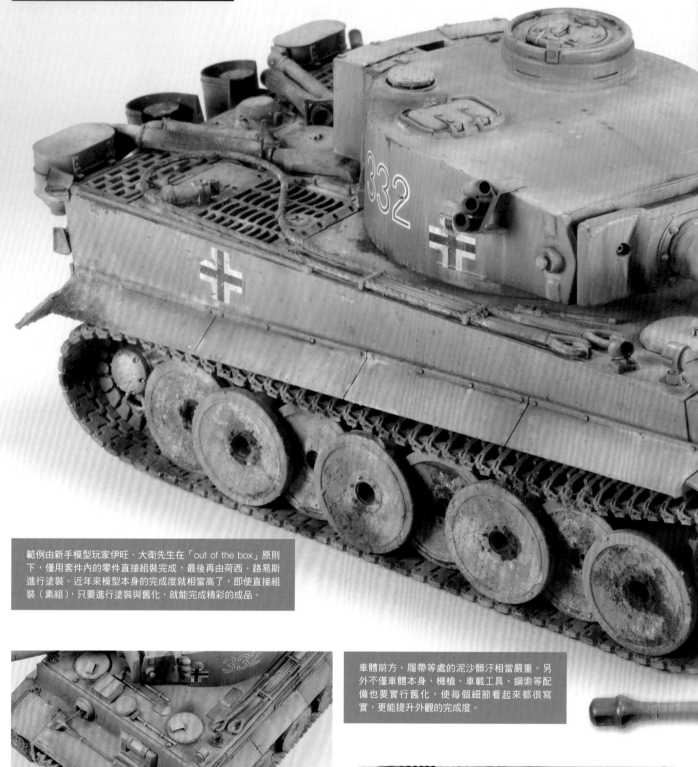

完成的虎 I 戰車

範例由新手模型玩家伊旺·大衛先生在「out of the box」原則下，僅用套件內的零件直接組裝完成，最後再由荷西·路易斯進行塗裝。近年來模型本身的完成度就相當高了，即使直接組裝（素組），只要進行塗裝與舊化，就能完成精彩的成品。

車體前方、履帶等處的泥沙髒汙相當嚴重。另外不僅車體本身，機槍、車載工具、鋼索等配備也要實行舊化，使每個細節看起來都很寫實，更能提升外觀的完成度。

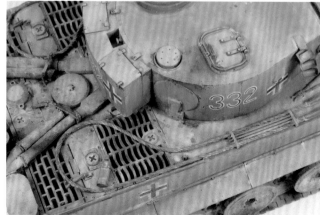

若為德國戰車，車體上的各類標誌可說也是提升完成度的一大要素。雖然近來的套件都會附上優質的水轉印貼紙，不過使用貼紙仍是初學者的一大難關。除了使用水貼軟化劑，讓貼紙能與凹凸不平的表面密合，並謹慎黏貼避免發白現象之外，在貼紙上添加掉漆或汙泥效果，同樣也是增加寫實感的關鍵。

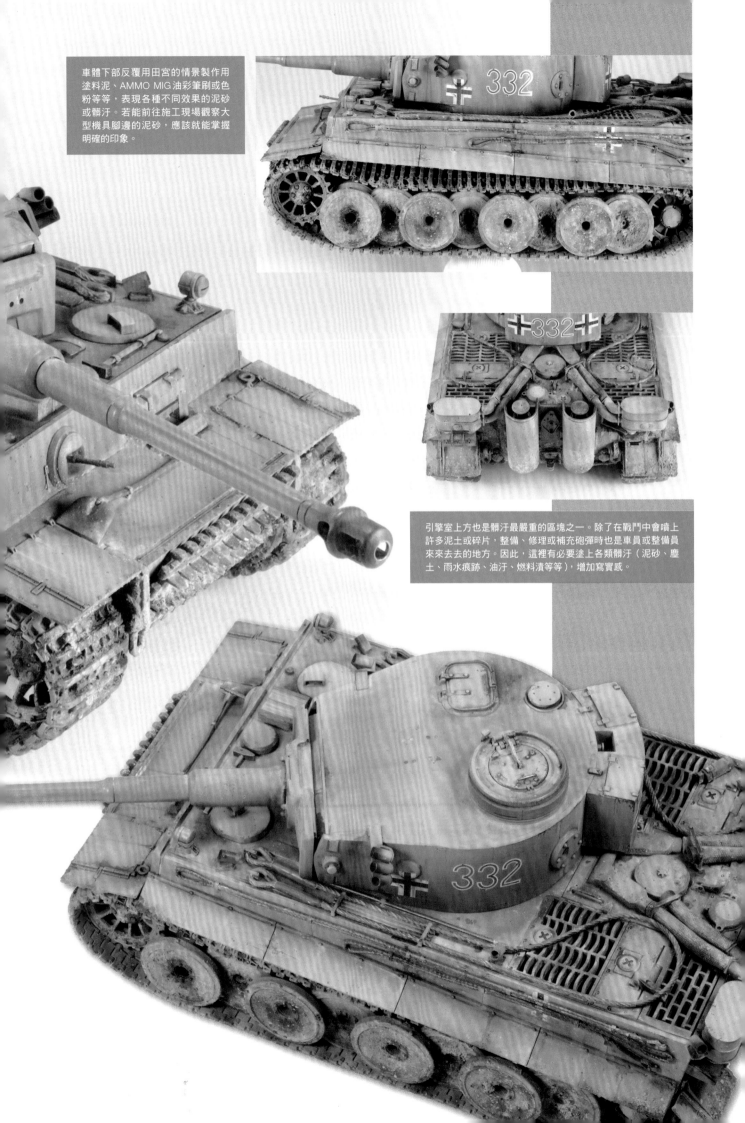

車體下部反覆用田宮的情景製作用塗料泥、AMMO MIG油彩筆刷或色粉等等，表現各種不同效果的泥砂或髒汙。若能前往施工現場觀察大型機具腳邊的泥砂，應該就能掌握明確的印象。

引擎室上方也是髒汙最嚴重的區塊之一。除了在戰鬥中會噴上許多泥土或碎片，整備、修理或補充砲彈時也是車員或整備員來來去去的地方。因此，這裡有必要塗上各類髒汙（泥砂、塵土、雨水痕跡、油汙、燃料漬等等），增加寫實感。

「如果……」，設想 1946 年戰場的新迷彩

TIGER II
Model 1946

─────── 虎 II 戰車 1946 年型 ───────

在戰車模型的世界中，WWII的德國戰車仍有著超高人氣。雖然幾乎所有車輛都已經模型化了，但在這之中最吸引人的一個類型，應該就是原型車或只存在構想中的戰車吧。「如果完成並量產了，武裝會是怎麼樣？塗裝又會是怎麼樣呢？」總能激起模型家們的想像。「如果將二戰末期的德軍迷彩服『Leibermuster迷彩』也當成戰車迷彩的話會是如何呢？」這裡就讓我們試著製作1946年的虎II戰車吧。

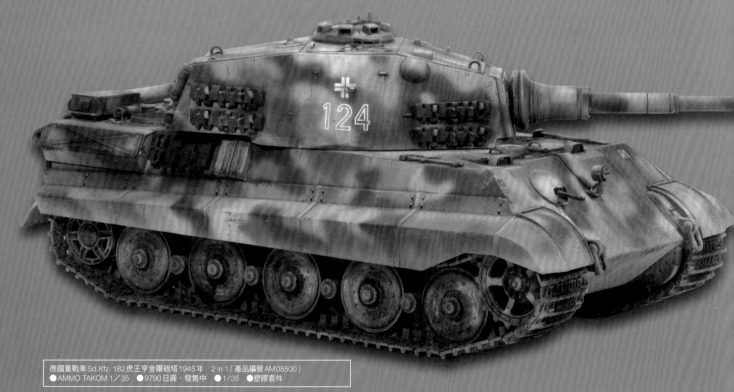

德國重戰車 Sd.Kfz. 182 虎王亨舍爾砲塔 1945 年　2 in 1（產品編號 AM 08500）
●AMMO TAKOM 1／35　●9790 日圓・發售中　●1／35　●塑膠套件

Ammo/Takom 1／35　1945 King Tiger Panzerkampfwagen Tiger Ausf.B Henschel Turret

該如何組裝？

AMMO TAKOM發售的這款虎王戰車・亨舍爾砲塔1945年是非常優秀的套件。這款套件可以做出虎II戰車最後期型，以及搭載10.5cm砲、立體測距儀、紅外線夜視裝置的虎II計劃型共2種不同的虎II戰車。

打開套件後多不勝數的零件可能會讓你眼花撩亂。每個零件的品質都很優秀，只要遵照說明書組裝就不會有問題。至於艙門的把手或砲塔側面的小鉤，則用銅線重

新製作。最後我還加入幾個其他套件的零件，試著組裝出我想像中的1946年型（採用部分豹式構想的虎II戰車）。

該如何塗裝？

「1946年時虎II戰車的塗裝會是什麼樣的迷彩？」我想許多模型家應該會選用著名的Ambush迷彩「光影迷彩」，或選擇以氧化鐵紅與橄欖綠為基本色的迷彩，不過我則是將目光放到二戰末期德軍為軍服開發

出來的「Leibermuster迷彩」，試著想像這種迷彩同樣應用到了戰車上。Leibermuster迷彩是種可同時對應森林地區與城市，還能吸收紅外線來反制紅外線夜視儀，可說相當劃時代的優秀迷彩。戰後，瑞士軍或一部分華沙公約組織的軍隊，軍服也採用這種迷彩設計。此外，戰後美國陸軍車輛的制式迷彩「MERDC迷彩」，也是Leibermuster迷彩的一種改良型。由此看來，我的想像似乎也不見得會偏離當初德軍可能的設計呢。

組裝時的重點

基本作業

斜口鉗最適合用來裁剪零件，如果用美工刀或小刀，容易造成細小零件的損壞或割傷。剪下來的零件可在組裝說明書上標記，避免最後忘了將零件組上去。

剪下的零件用剉刀、美工刀或砂紙將毛邊修整磨掉。這些關鍵作業可說是基礎中的基礎，愈是細心處理，最後的完成度就愈高。

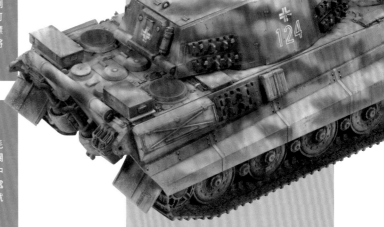

初步的細節加強

❶若改用金屬線製作把手或扶手，不僅能增加精密度，還能防止舊化時的破損。雖然範例中使用的是MISSION MODELS販售的專用把手治具，不過用尖嘴鉗等其他工具也可以。

❷測量把手的寬度（右方照片，將把手接著用的凹槽寬度對齊把手治具），然後按照寬度彎曲銅線。注意剪線時，長度要多留一點點。

❸使用手鑽鑿開安裝把手的孔。希望各個艙門為開啟狀態的人，要注意銅線必須剪到適當的長度，否則艙門會打不開。

❹用瞬間膠黏住銅線。如果從內側塗上接著劑，就可以保持外側的表面乾淨。

機槍的槍口也用手鑽鑿開。不僅是戰車，凡製作任何AFV模型，這都是必經的作業之一。

Leibermuster迷彩是相當複雜的迷彩，我從未見過採用這款迷彩的戰車模型作品。對我而言，這是一次進行全新嘗試的好機會。為了避免失敗，應該怎麼做才好呢？這時我想到的，正可說是「Quo Vadis？」般的新點子。「Quo Vadis」為拉丁語，意思是「你往何處去」。

大多數人在塗裝前，都應該會想像塗裝後的成品長什麼樣子。如果曾有其他模型師做過類似的作品，想像成品或許就不是難事，然而如這次範例般沒有先例的作品，又該怎麼辦呢？我們身邊有著各式各樣的科技，當我在玩新的iPad時，發現了Adobe Sketch這個程式。我想沒有理由不用這個簡單輕巧的工具，凡事都要挑戰看看。我用Adobe Sketch畫了幾種不同類型的迷彩圖，然後把完成基本塗裝後的作品拍下來，與迷彩圖合成，決定最後要採用的迷彩類型。

像這種做法不過是創意的冰山一角，還請各位思考最適合自己的做法。接下來我將輔以照片，解說具體的塗裝步驟。

履帶周邊的作業

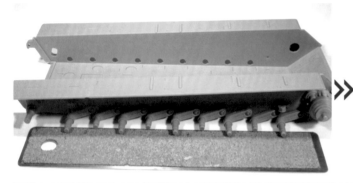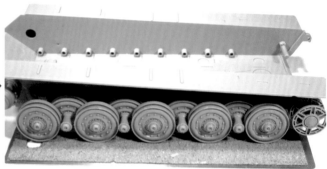

組裝履帶與輪子時最重要的，是必須讓所有負重輪都接地。首先，黏合懸吊臂的傳動軸，同時用直尺等工具使其保持水平。接下來黏合負重輪，並確認所有負重輪是否都確實接在地面上。若在半乾的狀態下，還是可以進行微調。

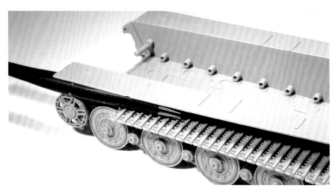

雖然塑膠製的鏈接式履帶組裝很麻煩，但遠比橡膠製的全條式履帶還寫實，履帶上半部的鬆弛感也能輕鬆重現。鏈接式履帶也更適合塗裝與舊化。雖然組裝方式因人而異，不過以我來說，我會以主動輪周圍→上半部→誘導輪周圍→下半部的順序分開組裝，最後再連接起來。

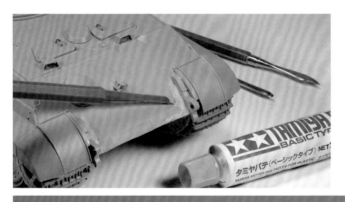

套件零件上也要確實做出焊接等凹凸不平的拼接痕。車體前方左右的縫隙用補土補起來，而前方的焊接痕可用美工刀加深凹痕，強調拼接感。

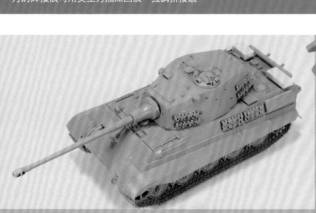

組裝後的狀態。在範例中，前方機槍替換成 Adlers Nest 的金屬零件，並追加 MIG Productions 的樹脂製工具箱、田宮的豹式G型通砲桿收納筒等等。

1
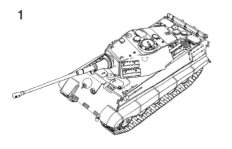

2
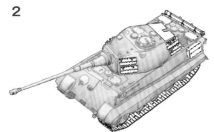

3
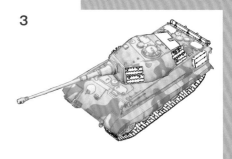

4
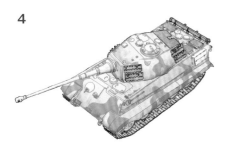

5
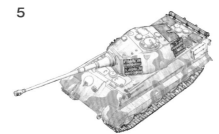

6
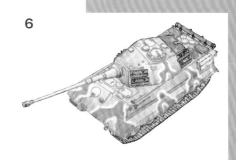

7
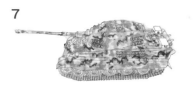
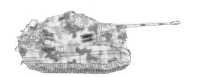

8
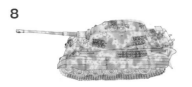
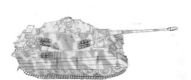

可以利用PC上的繪圖軟體或Adobe Sketch，嘗試繪製出幾種大概的迷彩花紋，並從中選出最符合腦中構想的類型。
圖1：我首先把手邊的1／48虎II戰車從斜上方拍照，再以此為準繪製線稿。工具箱、通砲桿收納筒、輔助裝甲板等等也一併畫上去。
圖2：以不透明度70%為整台車體塗上淺綠色的基本色。
圖3：接著畫上迷彩的暗綠色。
圖4：備用履帶、車載工具或工具箱等細節也上色。
圖5：為了進一步掌握模型完成後的感覺，還要加上各種髒汙。
圖6：試著追加明亮的迷彩色。
圖7、圖8：再接著畫出暗棕色、黑色等各式各樣的迷彩類型，思考要選用哪種迷彩。我最後決定用最接近Leibermuster迷彩的類型（圖7的上面那種），並進入塗裝作業。

塗裝＆舊化

〔步驟1〕整輛戰車噴上底漆

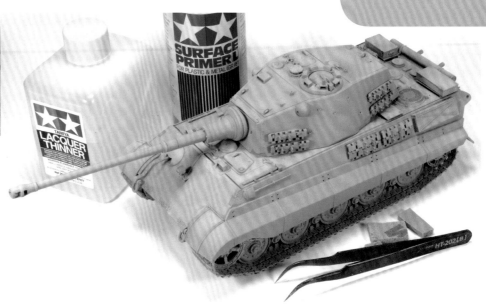

用溶劑稀釋田宮的底漆，並使用噴槍，分成數次薄薄地噴塗，將整個模型噴上底漆。乾燥後，表面細微的粗糙處用細砂紙磨平。最後檢查模型表面是否有什麼縫隙、傷痕或毛邊等沒有處理乾淨，若有的話就先在這個階段處理好。

〔步驟2〕進行基本塗裝

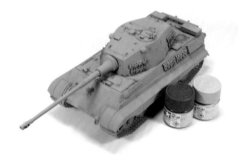

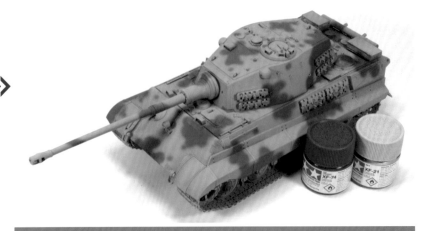

❶首先噴上淺綠色的基本色。以8：2左右的比例混合田宮壓克力漆XF-21天空色＋XF-74 OD色（陸上自衛隊），並用X-20A溶劑稀釋，之後再用噴槍噴到整個模型上。噴塗時，噴槍距離模型10～15cm，分成數次薄薄地噴上去即可。

❷接下來用同樣的漆XF-21天空色＋XF-74 消光橄欖灰綠（陸上自衛隊色），以相反比例的2：8混合出暗綠色，並塗成迷彩的斑點狀。

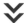

❸第3種顏色由XF-68 NATO北約棕＋XF-72茶色（陸上自衛隊）＋XF-3消光黃調配出暗棕色，並同樣噴塗成斑點狀。

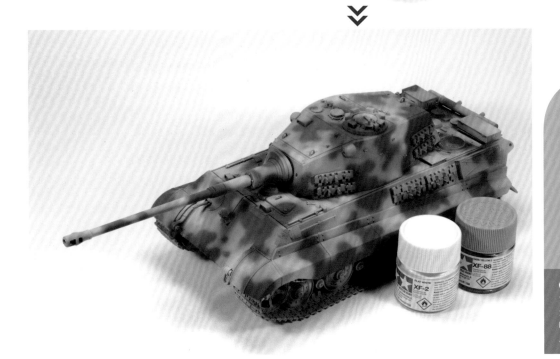

❹第4種顏色用XF-88暗黃色2（德國陸軍）＋XF-2消光白混合成暗黃色，並同樣噴塗上去。不過噴塗面積要比之前的幾色再少一點。

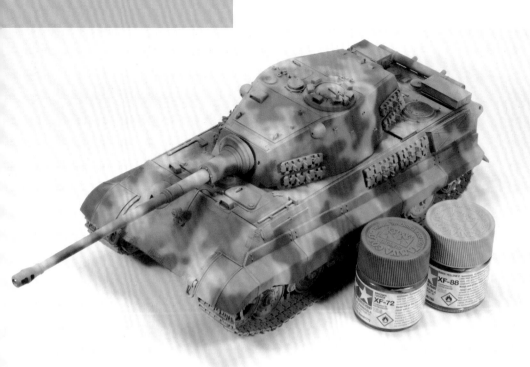

❺第5種顏色為XF-72茶色（陸上自衛隊）＋XF-88暗黃色2（德國陸軍）混合成的淺棕色。淺棕色的噴塗面積為最少。

〔步驟3〕再次確認迷彩類型

1

2

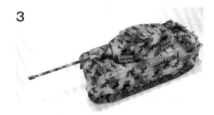

3

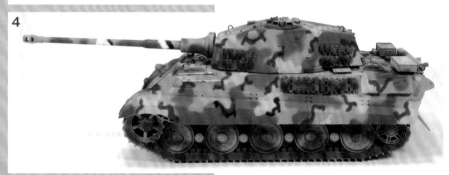

4

由6色所構成的Leibermuster迷彩，其最突出的特徵便是迷彩中的黑色，因此在塗上黑色前，需要再次確認迷彩類型。先將這個狀態下的模型拍照並放到PC上，然後用繪圖軟體加上黑色，繪製幾種不同類型的迷彩，最後進行確認。我最後還是選擇最接近初始印象的左下迷彩類型4。

〔步驟4〕再次用各個顏色完成迷彩的塗裝

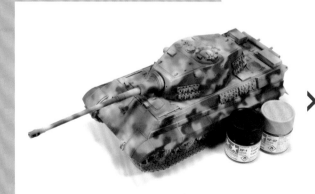

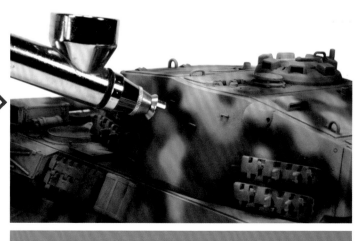

迷彩中的黑色，用XF-1消光黑加上少量XF-15消光膚色、XF-57皮革色（85％＋10％＋5％）混合而成。噴塗黑色的手腕會是決定Leibermuster迷彩完成度的關鍵，在噴塗時務必謹慎。

噴上迷彩的黑色後，此時重新再用以上6種顏色進行細緻的塗裝，對迷彩進行微修正，完成Leibermuster迷彩。

〔步驟5〕各項細節加上高光

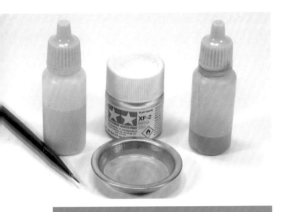

將用於基本色塗裝的各色塗料混進少量的XF-2消光白，然後用這些調色稍微亮一些的塗料，為車上各部件加上高光。另外，照片中裝塗料的容器是Vallejo的產品，不過內容物是前步驟所使用的田宮漆。

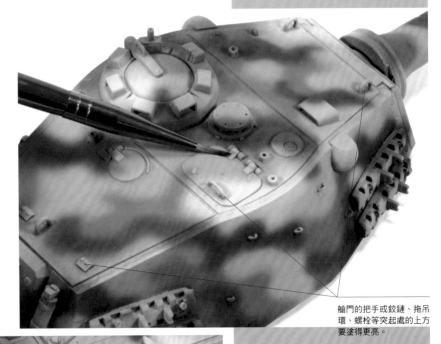

艙門的把手或鉸鏈、拖吊環、螺栓等突起處的上方要塗得更亮。

各艙門的鉸鏈、車載工具的固定器，以及各部位的突起部分等，用細筆塗上高光。

擋泥板的鉸鏈或補強板、艙門的突起處也畫上高光。

使用比各部位的迷彩還要亮的顏色，仔細畫上擦傷或刮痕。

〔步驟6〕掉漆處理1：刮痕表現

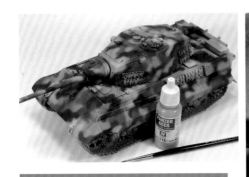

接下來畫出車體各部位的擦傷、刮痕等輕微掉漆的地方。使用比各個基本色更亮的顏色，並用細筆畫上去。需要施行掉漆效果的位置，可以參照第16頁虎I戰車的塗裝〔步驟7〕。
❶首先，在淺棕色迷彩的地方，用Vallejo的70315淺泥土色畫出刮痕。

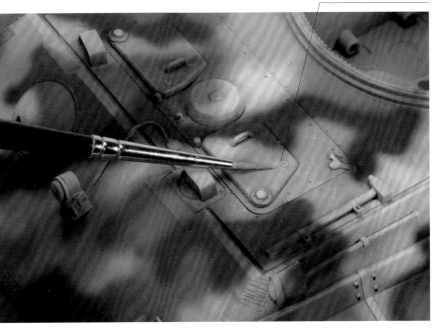

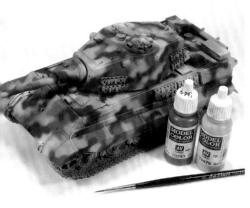

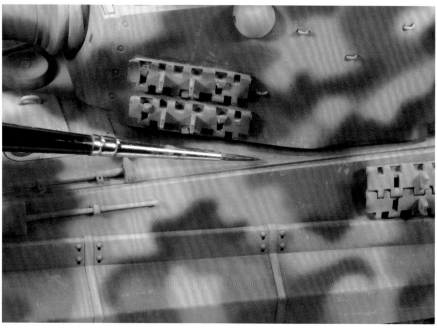

❷混合 Vallejo 的 70893 美國暗綠色與少量 70976 皮革色,然後在暗綠色迷彩的地方畫出刮痕。

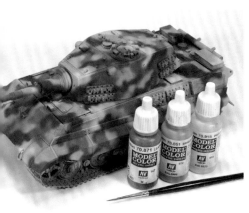

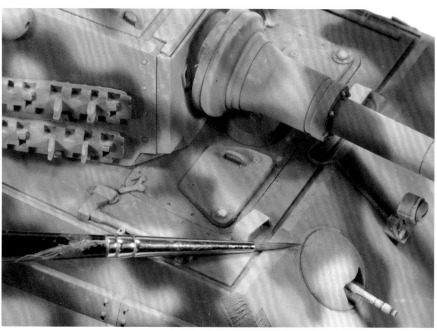

❸接著混合 Vallejo 的 70871 皮革棕 + 70851 亮橘色 + 70915 深黃色,然後畫出暗棕色迷彩的刮痕。

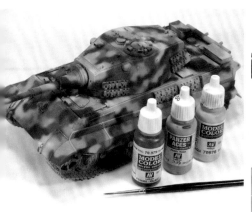

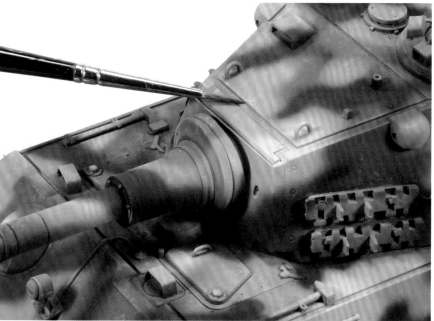

❹混合 Vallejo 的 70979 德國迷彩暗綠色 + 70339 德國迷彩高光綠 + 70976 皮革色,在淺綠色迷彩的地方畫出刮痕。

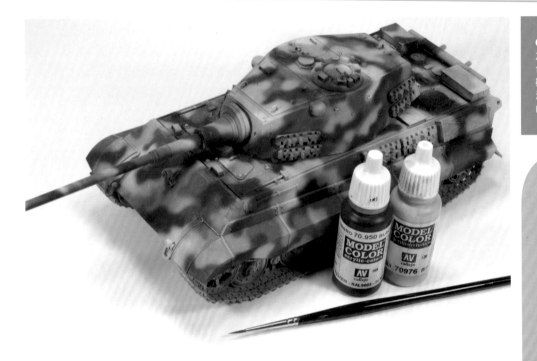

❺最後在Vallejo的70950黑色中加入少量70976皮革色,並在黑色迷彩的地方畫出刮痕。
雖然前面皆使用Vallejo的模型漆,不過使用田宮或GSI Creos的模型漆當然也可以。

〔步驟7〕掉漆處理2:塗料剝落的表現

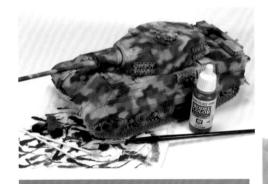

接著要表現出塗料剝落,露出裝甲板表面金屬原色(像是生鏽後帶點棕色的顏色)的樣子。塗料用的是Vallejo的70822德國迷彩黑棕,不過當然地,使用日本方便入手的田宮或GSI Creos,混合消光黑與暗棕色的顏色也OK。

上色時的原則就是最容易摩擦的地方=塗料最容易剝落的地方。

重現砲塔旋轉時摩擦造成的痕跡。

開關固定器時容易摩擦、撞擊的地方,也是塗料容易剝落的部位。

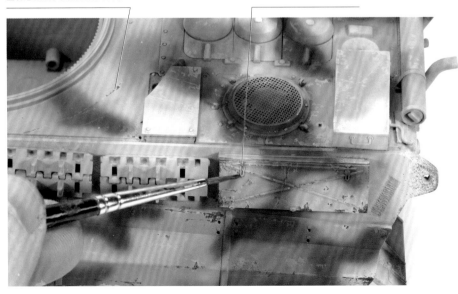

❶用細筆表現出裝甲板表面的金屬原色(像是生鏽後帶點棕色的顏色)。這裡塗料剝落的效果,要畫在前一個步驟中所畫刮痕的範圍之內。

❷斑點狀的細小剝落處會用海綿來沾上去，但此時要注意塗料不能沾取過多。先將海綿在紙上壓過數次，壓到幾乎不剩什麼塗料時，才將塗料沾到車體上。

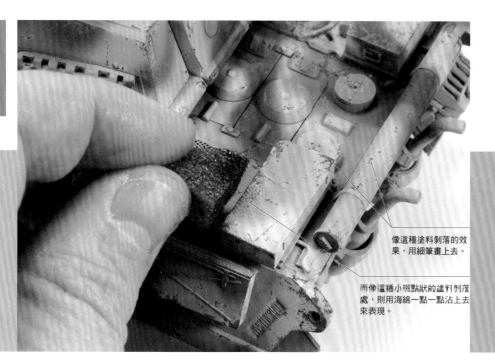

像這種塗料剝落的效果，用細筆畫上去。

而像這種小斑點狀的塗料剝落處，則用海綿一點一點沾上去來表現。

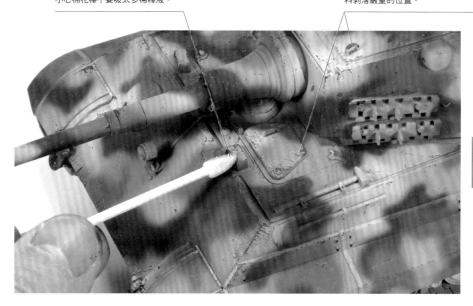

小心棉花棒不要吸太多稀釋液。

各艙門與其周圍，還有拖吊環都是塗料剝落嚴重的位置。

❸如果塗料不小心沾到錯的位置，就用浸泡過稀釋液的棉花棒，把塗料去掉。

〔步驟 8〕履帶、車載工具等部件的塗裝

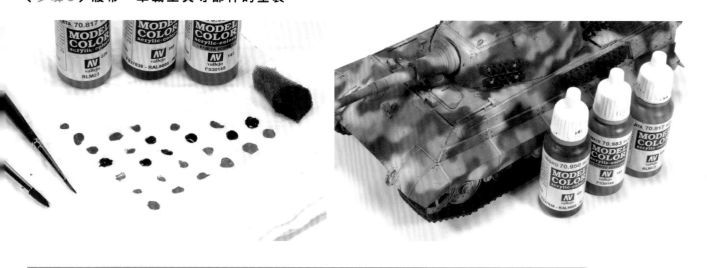

履帶與備用履帶的塗裝，使用混合了 Vallejo 70817 猩紅色、70950 黑色、70983 消光土色的顏色。上色時不是只用一種顏色，而是改變混合比例，調配出多種顏色，按照部位塗上不同色調的顏色。另外，生鏽的地方要用細筆或海綿沾取塗料上色。

待履帶的塗裝乾燥後，在履帶表面的接地面，以及防滑紋（八字形）上用HB鉛筆筆芯摩擦，擦出金屬質感。

車載工具的金屬部分先用70950黑色進行塗裝，之後與履帶相同，用HB鉛筆筆芯擦出金屬質感。

以深茶色為基本色，再用淺茶色來表現色調變化或磨擦痕跡。

用3種不同深淺的茶色為木質部分進行塗裝。

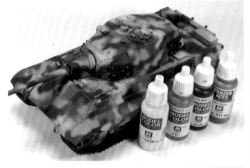

車載工具的握柄等木質部分的塗裝，用Vallejo的70311新木色、70858冰黃色、70817猩紅色、70950黑色來調色，並準備3種不同的茶色。

用海綿點上生鏽色，看起來會更寫實。

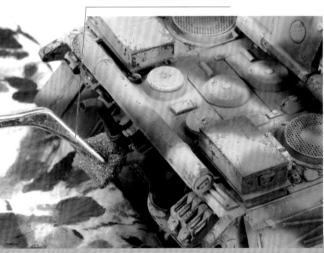

將之前迷彩中所使用的淺綠色與暗綠色混合，並塗到攜油桶上。接著與車體相同，攜油桶也要畫上掉漆效果。

車體後方的排氣管用混合了Vallejo 70303淡黃鏽色、70301淺鏽色、70302深鏽色、70911淺橘色、70910橘紅色的顏色來上色。在塗裝完基本色後，使用色調不一的幾種生鏽色畫出金屬生鏽的感覺。

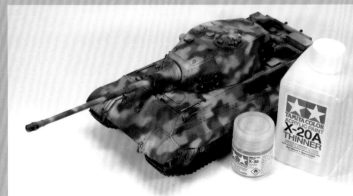

完成掉漆處理後，為了保護之前所塗上的所有塗膜，先將田宮的X-35半光澤保護漆用X-20A溶劑充分稀釋，再用噴槍噴到整個模型上。

〔步驟9〕貼上標誌

❶車體前方左側的師團標誌（親衛隊第2裝甲師「帝國」），可用轉印貼紙重現。為避免滑動，在其中一側貼上紙膠帶固定。

❷用前端為圓形的棒，仔細磨擦轉印貼紙的表面。

❸從沒有貼膠帶固定的那一側謹慎撕下膠紙。如果有沒轉印到的地方，就再次摩擦。

❹砲塔側面的國籍標誌直臂鐵十字（Balkenkreuz）則用塗裝重現。不噴上塗料的地方與周圍全用紙膠帶貼起來。

❺用噴槍噴上已經用稀釋液稀釋過的消光白。為避免與車體的顏色間產生高低差，或是塗料堆積成塊，噴上塗料時要分成數次，每次噴薄薄一層就好。

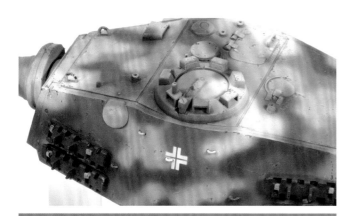 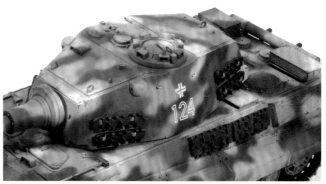

❻撕掉紙膠帶，檢查是否有問題。如照片般有些微溢出或不均勻的地方，可在之後的掉漆處理與舊化中修補。

❼砲塔側面的編號「124」，使用貼紙貼上去。

 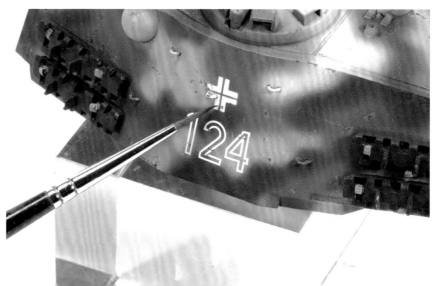

❽標誌表面也用細筆沾取Vallejo的70822德國迷彩黑棕，仔細畫上掉漆效果。
❾掉漆處理完成後，為了保護標誌表面，同樣再次噴上用溶劑稀釋過的田宮X-35半光澤保護漆。

〔步驟10〕上墨線

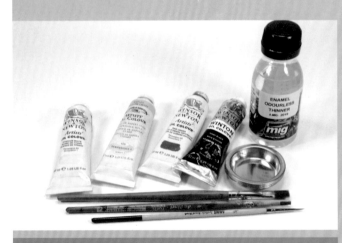

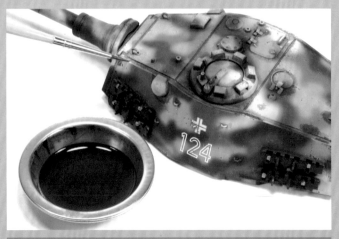

上墨線（漬洗）使用溫莎牛頓的生褐色、那不勒斯亮黃、白色與黑色油彩。將這些以 AMMO MIG 的稀釋液稀釋後，再用來上墨線。

❶各處部件的周圍、裝甲板細縫、凹陷處、突起物的根部等等，皆用細筆沾取稀釋後的油彩上墨線。

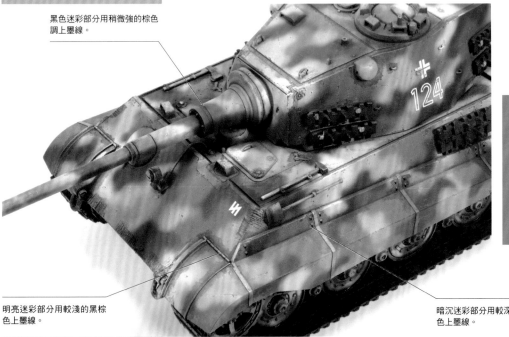

黑色迷彩部分用稍微強的棕色調上墨線。

上墨線時不全用同樣的顏色，而是按照不同位置改變色調。譬如比較明亮的暗黃色、淺綠色的迷彩部分，就用較淺的黑棕色，至於比較暗沉的暗綠色迷彩部分，則用較深的黑棕色上墨線。黑色的迷彩部分，使用棕色調更強的顏色來上墨線。

明亮迷彩部分用較淺的黑棕色上墨線。

暗沉迷彩部分用較深的顏色上墨線。

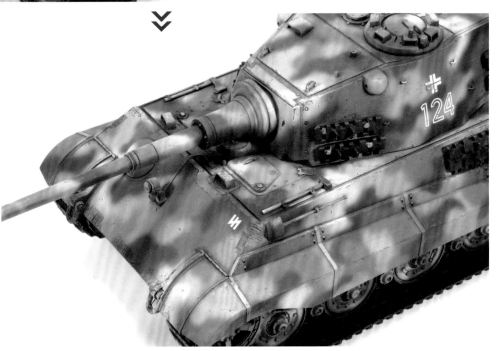

❷等油彩乾燥後，使用浸泡過稀釋液的細平筆，把多餘的墨線擦掉。要注意不能擦過頭了。最後，不斷反覆相同的作業（上墨線→擦除墨線），直到滿意為止。另外，擦除墨線時由上往下擦，可以擦出淺淺的條狀汙漬，讓模型看來更寫實。

〔步驟11〕畫上砂塵效果

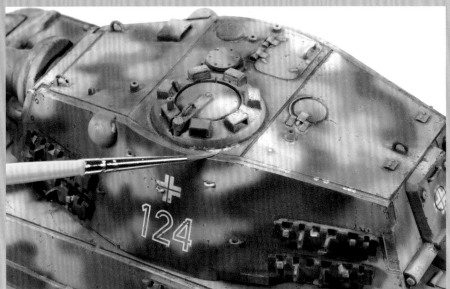

❶接下來畫出附著在車體各部的砂塵。先將溫莎牛頓的那不勒斯亮黃油彩用稀釋液稀釋,然後用筆塗在感覺會堆積砂塵的位置。

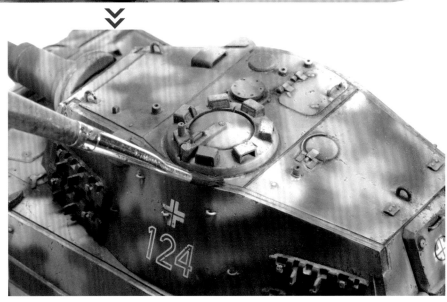

❷等待數分鐘,再用浸過稀釋液的平筆把顏色抹開。盡可能細心地抹開顏色,讓砂塵看起來更為自然。
❸完成砂塵效果後,整個模型噴上半光澤保護漆,以保護前面所有的塗膜。

〔步驟12〕用油彩畫出濾鏡效果

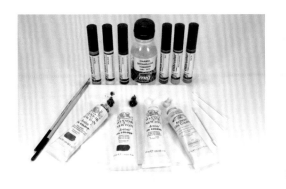

油彩可用來畫出濾鏡效果,除了為色調做出變化,也能呈現出整體褪色的感覺。作業時不是一次就為整個模型畫上濾鏡效果,各個部位(前方、側面……)都必須分開進行。
濾鏡使用了溫莎牛頓的生褐色、那不勒斯亮黃、白色與佩恩灰,以及AMMO MIG的A.MIG 3528天藍色、3521骨黃色、3507暗綠色、3503紅色、3529機甲亮綠、3525磚紅色。

上方用較亮的顏色。　　　下方用較暗的顏色。

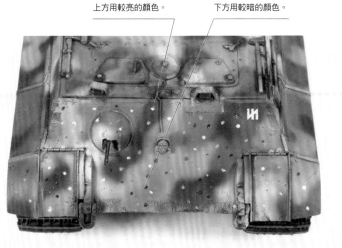

模型表面先用稀釋液塗過,再將油彩點上去。不同位置需要改用不同的顏色,戰車上方或各裝甲板的上側點上較多明亮的顏色,而裝甲板下方或內縮進去的部位等則用較多暗沉的顏色。
濾鏡效果的具體做法,請參照第19～23頁的虎I戰車塗裝〔步驟11〕,或55～56頁M4A3E8塗裝〔步驟10〕。

〔步驟13〕畫出條狀的汙漬

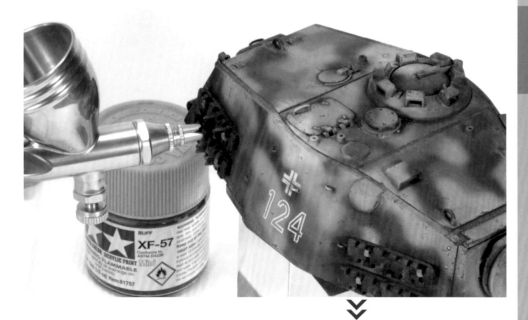

❶首先用稀釋液稀釋田宮的XF-57皮革色,再用噴槍從上到下,噴出砂塵流下的痕跡。

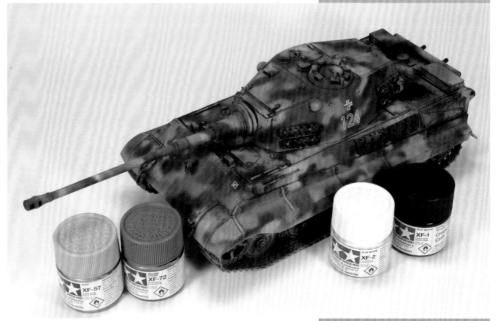

❷接著混合XF-72茶色(陸上自衛隊)、XF-2消光白、XF-1消光黑等等,為模型加上泥土的髒汙,以及雨水滑落造成的發黑條狀汙漬。

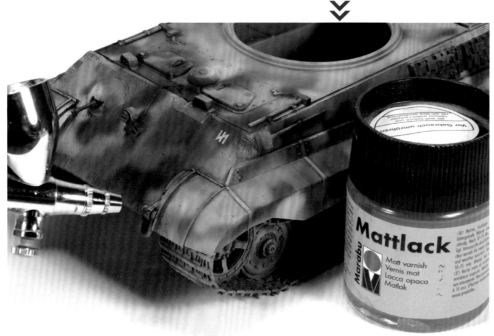

❸待塗料乾燥後,在這個階段先為整個模型噴上Marabu的消光保護漆。當然,使用日本方便入手的GSI Creos消光保護漆也可以。

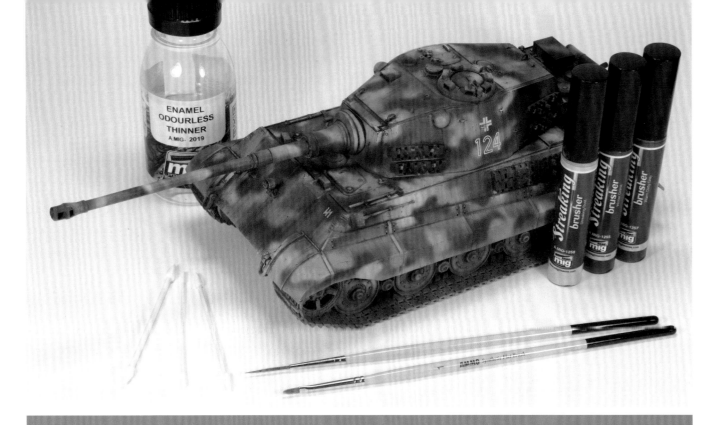

最後進一步畫出細條狀的汙漬。我在這裡使用的是專為此種汙漬效果設計的AMMO MIG Streaking舊化筆刷：A.MIG 1255冬季塵汙、1258條紋砂土、1257暖系髒汙灰。將這些先用稀釋液稀釋後，再用細筆或棉花棒，畫上砂土或雨水流下來的痕跡，或是生鏽處滑落的髒汙。

〔步驟14〕更進一步加上髒汙

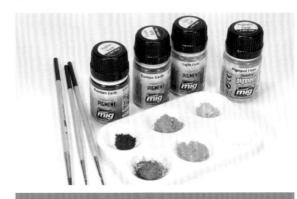

接下來使用色粉表現卡在車體上的砂土或汙泥。在範例中使用的是AMMO MIG的舊化粉A.MIG 3014俄國泥土、3004歐洲泥土、3002淺色塵土，並用同公司的舊化粉固定劑A.MIG 3000將舊化粉固定在模型上。

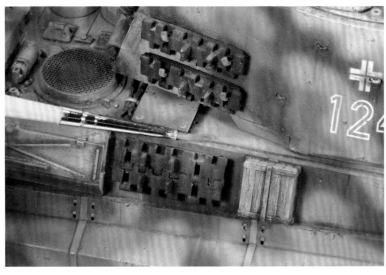

同時加上燃油或潤滑油的油汙。範例使用的是Titan的油彩烏賊墨與AMMO MIG的A.MIG 2015潮濕效果液。

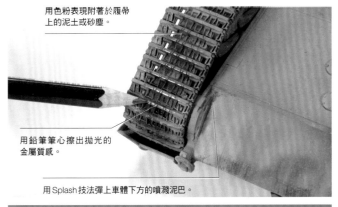

用色粉表現附著於履帶上的泥土或砂塵。

用鉛筆筆心擦出拋光的金屬質感。

用Splash技法彈上車體下方的噴濺泥巴。

用舊化粉在履帶上添加泥土等髒汙，負重輪或車體下方則用Splash技法彈上噴濺的泥巴。履帶周邊的髒汙可參照24～25頁的虎I戰車塗裝〔步驟12〕。最後，用鉛筆筆芯摩擦履帶的接地面，擦出磨耗後的光澤。

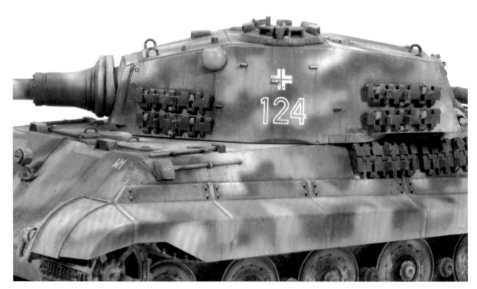

戰車的塗裝採用了二戰末期德軍軍服的迷彩「Leibermuster迷彩」。這6色的迷彩配置是否均衡,最大的特徵黑色迷彩是否畫得精細,都是迷彩完成度的關鍵。能夠畫出這種假想塗裝可說是製作構想車輛時的一大樂趣。

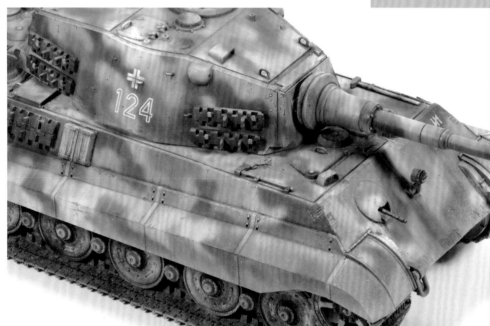

髒汙盡可能畫得自然。譬如發黑的條狀雨水痕跡,會從各裝甲板上端或突起物(以這張照片來說就是球型MG機槍座、小拖吊環、立體測距儀裝甲護板等等)下半部開始往下流。另外像是雨水沖刷的鏽斑,就會從工具固定器的下緣或掉漆(裝甲板露出金屬原先黑棕色的地方)處開始往下流。

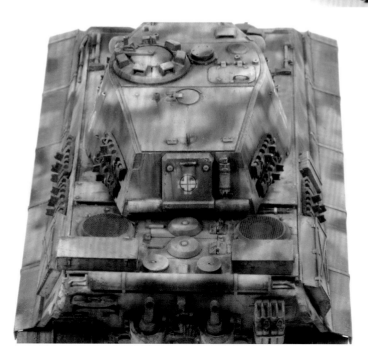

只有基本塗裝的狀態與完成舊化後的狀態,色調有著巨大的變化。一邊想像完成後的模樣,一邊進行舊化,或許更能提高舊化的完成度。

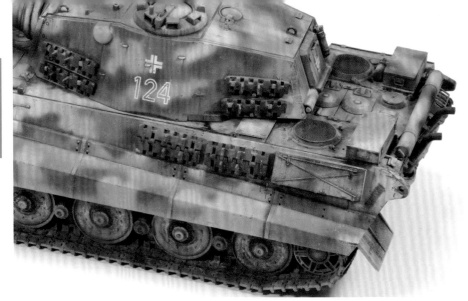

因為是僅存於計劃中的車型,所以我嘗試
將部分車外裝備改裝成豹式戰車的款式。
車體側面並非裝上牽引用的鋼索,而是備
用履帶,車體後方則攜帶通砲桿收納筒以
及工具雜物箱。

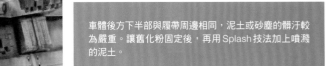

車體後方下半部與履帶周邊相同,泥土或砂塵的髒汙較
為嚴重。讓舊化粉固定後,再用Splash技法加上噴濺
的泥土。

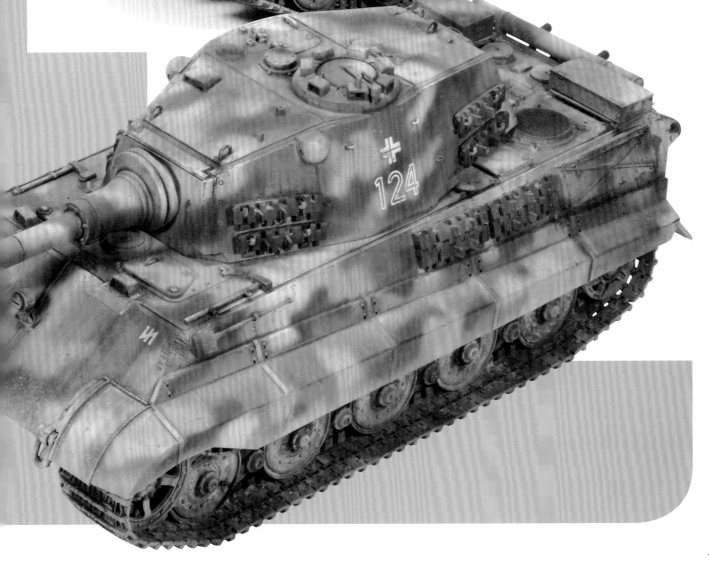

第二次世界大戰美軍戰車的標準塗裝——橄欖綠單色塗裝

M4A3E8
Sherman
Easy Eight

—————————— M4A3E8雪曼 Easy Eight ——————————

M4雪曼戰車為第二次世界大戰中美軍及西側聯合軍的主力戰車，因此理所當然地，想製作WWII戰車絕對不能少了M4。美軍戰車常見的深色調橄欖綠單色塗裝，在完成時往往會顯得有些單調。如果能夠精通橄欖綠單色塗裝，使其看來真實、帥氣，那麼就能對應以M4為首的各類美軍AFV，甚至是二戰後期多數的西側聯合軍AFV。

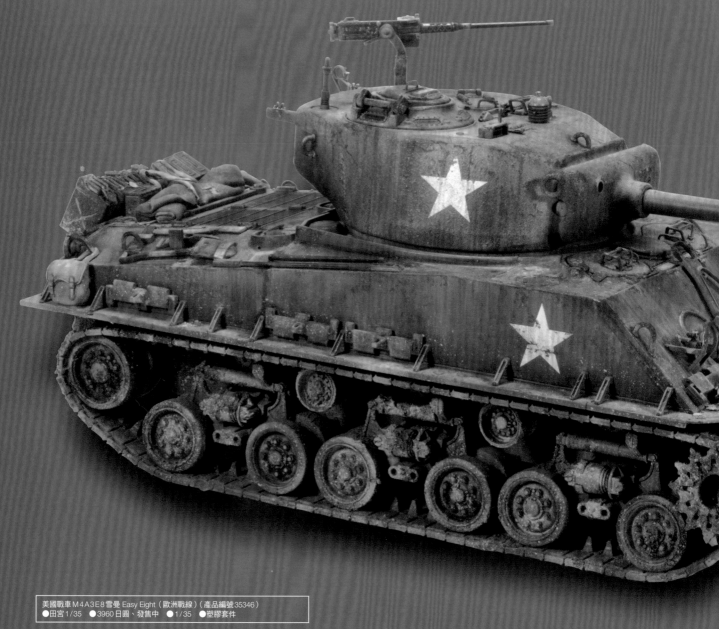

美國戰車M4A3E8雪曼 Easy Eight（歐洲戰線）（產品編號35346）
●田宮1/35　●3960日圓、發售中　●1/35　●塑膠套件

Tamiya 1/35　U.S.Mudium Tank M4A3E8 Sherman "Easy Eight" Europe Theater

組裝田宮1／35的套件

　　雖然田宮發售了多款M4A3E8雪曼Easy Eight，不過本次範例使用的是最新版本。組裝簡單，成品的完成度更不在話下。

　　範例幾乎只直接組裝了套件中的零件而已。砲塔、車體前方的齒輪箱、車體上方前半部的艙門與其周圍等處，雖然都有相當寫實的鑄造痕跡，不過考量到模型本身的美觀，我用刷毛短的平筆與液態補土，強調鑄造表面的粗糙感。此外，為了表現美軍戰車的特點，我在車體前方追加了以塑膠板製作的置物架，再加上以環氧樹脂自製的帆布與市售的各類貨物零件。艙門的把手改用金屬線代替。

寫實的橄欖綠單色塗裝

　　美軍基本的橄欖綠塗裝，我使用的是AMMO MIG的A.MIG 7003橄欖綠調色基本套組。只要按照套組內附贈的說明書來塗裝，即可輕鬆做到Color Modulation（色調調節）技法，相當物超所值。沒有套組也沒關係，參考範例照片，用田宮或GSI

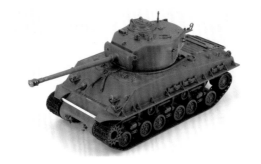

範例僅另外追加了鑄造痕跡，與塑膠板製作的置物架，並改用金屬線代替艙門把手，剩下皆是原本套件內的零件。

Creos的橄欖綠來調色並塗裝即可。

　　模型的外觀會隨著基本塗裝與舊化一步步改變，而車體各部的舊化做法也不盡相同。車體上方日照比其他地方強，因此褪色也較為嚴重；各項部件的周圍或突起的角、縫隙都容易卡著砂塵等髒汙；除履帶周邊以外，凡車體下方都可能附著噴濺的泥土。車員時常碰觸或鞋子踩踏的地方，會因為磨損使塗料剝落，戰鬥也可能造成車體的零件破損或刮傷。視車輛的活動場

所，還得思考雨、雪、砂等各種不同的髒汙。以上都是進行舊化前必須考量的條件。

　　在前進下一個步驟前，先好好想像想呈現的效果再繼續進行吧。範例雖然使用西班牙方便入手的Vallejo或AMMO MIG的塗料與工具，不過當然地，我建議日本的模型玩家使用日本容易取得的田宮或GSI Creos產品即可。

套件內的車體與砲塔皆有寫實的鑄模表現，其實這樣就足夠了，不過範例中我還用液態補土與毛刷短的平筆，刷上粗糙的鑄造感。

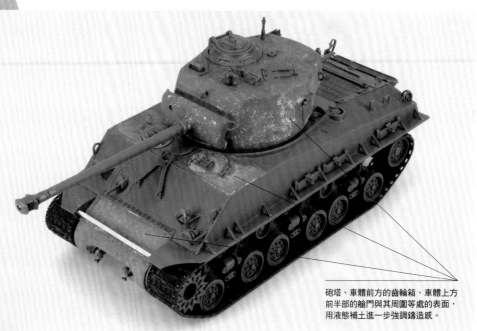

砲塔、車體前方的齒輪箱、車體上方前半部的艙門與其周圍等處的表面，用液態補土進一步強調鑄造感。

〔 步驟 1 〕 噴上底漆作為基底

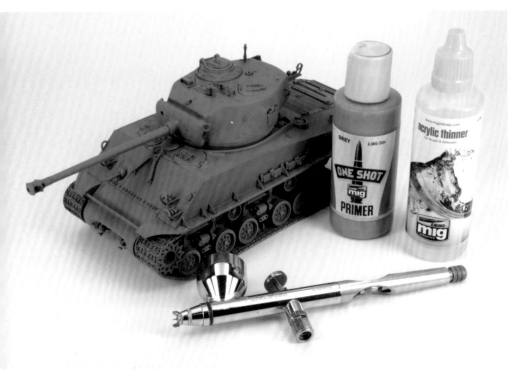

之後要黏貼上去的備用履帶或各種貨物類也同樣噴上底漆。

❶塗裝前先用 AMMO MIG 的 A.MIG 2000 稀釋液來稀釋同樣為 AMMO MIG 的 A.MIG 2024 ONE SHOT 底漆（灰色），並用噴槍噴塗到整個模型上。當然，使用田宮的 FINE SURFACE 底漆或 GSI Creos 的 Mr. Surfacer 也可以。

❷檢查模型表面，若發現縫隙或凹陷處就進行修補。照片中正在用 GSI Creos 的液態補土來填補燈框的接著部分。

〔 步驟 2 〕 履帶的塗裝

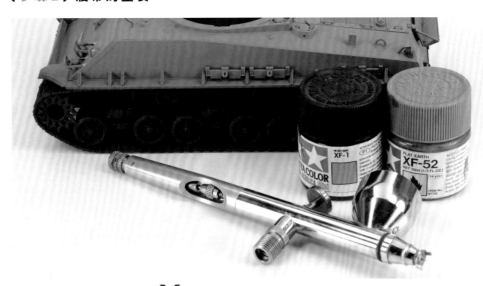

在進行橄欖綠的基本塗裝前，先對履帶與負重輪等車腳部分進行塗裝。
❶首先，用溶劑稀釋田宮的 XF-1 消光黑到 60％，再用噴槍噴到整個履帶與其周圍的部件上。

❷接著為了表現出泥汙感，同樣用溶劑稀釋 XF-52 消光泥土色，然後以噴槍淺淺地噴到履帶上，並保留基底的消光黑的顏色。

❸再接著把 XF-57 皮革色加到 XF-52 消光泥土色中，調成比前一步驟更亮的泥土色，然後用噴槍噴到一部分的零件上。

〔步驟 3〕進行橄欖綠的基本塗裝

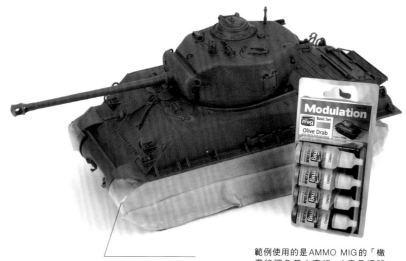

基本色橄欖綠的塗裝我使用 AMMO MIG 的 A.MIG 7003 橄欖綠調色基本套組。當然，參照範例照片使用田宮或 GSI Creos 的橄欖綠來調配顏色也沒問題。

❶一開始先將套組內的 A.MIG 925 橄欖綠深色基底用同樣 AMMO MIG 的壓克力稀釋液稀釋，然後再用噴槍噴塗到整個模型上。

車腳周邊用紙膠帶貼起來，以免沾附其他顏色。

範例使用的是 AMMO MIG 的「橄欖綠調色基本套組」（產品編號 A.MIG 7003）。

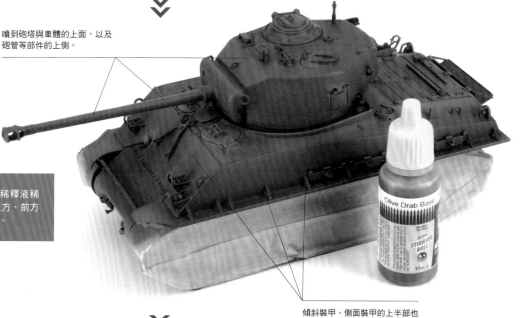

噴到砲塔與車體的上面，以及砲管等部件的上側。

❷接下來將 A.MIG 926 橄欖綠基底用稀釋液稀釋，並用噴槍淺淺地噴到車體、砲塔上方、前方裝甲、側面裝甲，以及車體後方的上面。

傾斜裝甲、側面裝甲的上半部也噴上漆。噴漆時要噴出上方較明亮，下方較暗的漸層效果。

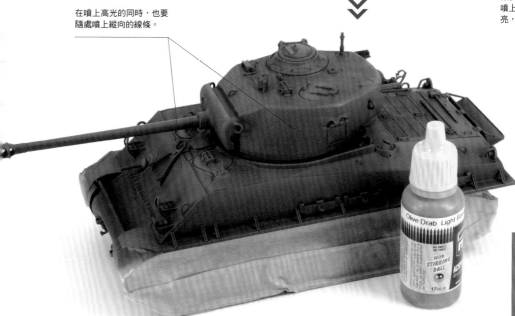

在噴上高光的同時，也要隨處噴上縱向的線條。

❸第二個高光使用 A.MIG 927 橄欖綠淺色基底，淺淺地噴到車體的上方與各項部件的上端。在留下前一步驟高光色的同時，也盡可能呈現出自然的明暗漸層。

49

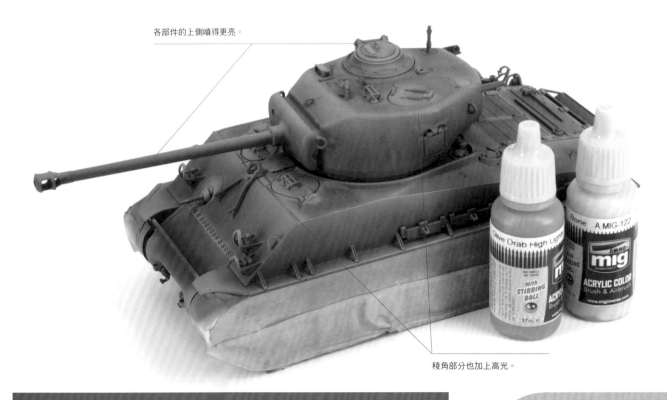

各部件的上側噴得更亮。

稜角部分也加上高光。

❹ 在套組內的A.MIG 928橄欖綠高光中加入A.MIG 122骨色，並將這個明亮的顏色噴到各部件的上側或稜角處等高光最為明亮的地方。

⌄⌄

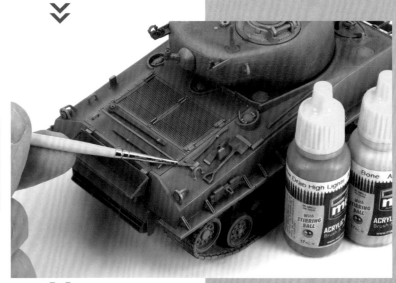

〔步驟4〕**追加高光**

❶ 用噴槍難以噴上高光的各部細節（譬如潛望鏡護板、把手、拖吊環、燈框、鉸鏈等處的上側，或是螺栓、車載工具固定器的上面等等），可以用細筆畫上高光。這裡同樣用橄欖綠高光＋骨色的混色（前一步驟中所用最亮的高光色）上高光。

潛望鏡護板、把手、拖吊環、燈框、鉸鏈等處的上側，或是螺栓、車載工具固定器的上面等等，可用細筆畫上高光。

⌄⌄

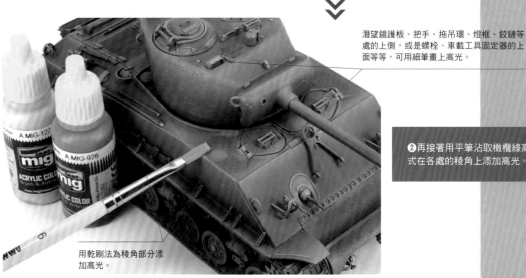

用乾刷法為稜角部分添加高光。

❷ 再接著用平筆沾取橄欖綠高光＋骨色的混色，以乾刷的方式在各處的稜角上添加高光。

〔步驟5〕掉漆處理

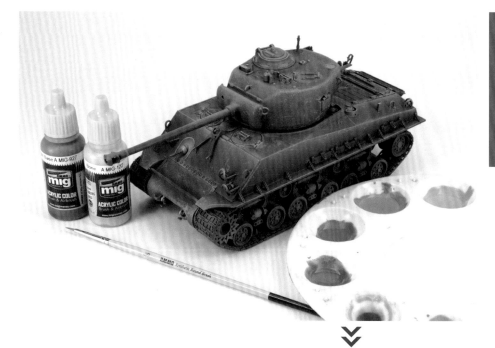

接下來畫出車體各部的刮痕或是較淺的擦撞痕跡。塗料使用的是以 AMMO MIG 的骨色、橄欖綠淺色基底、橄欖綠高光等混合後的顏色,不過由於車體本身就用了4層明暗各自不同的色調,因此刮痕等掉漆處也必須隨位置不同,調配並使用不同色調的顏色(比車體各處原本的顏色更亮一點的顏色)。

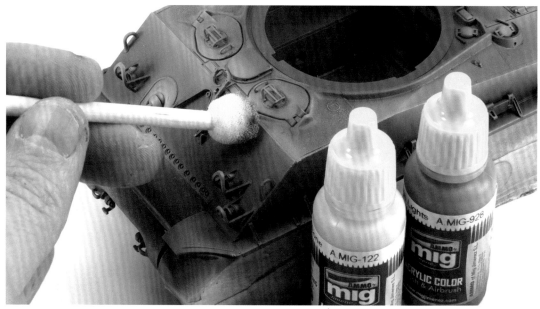

❶首先,用海綿擦上斑點狀的細小刮痕。

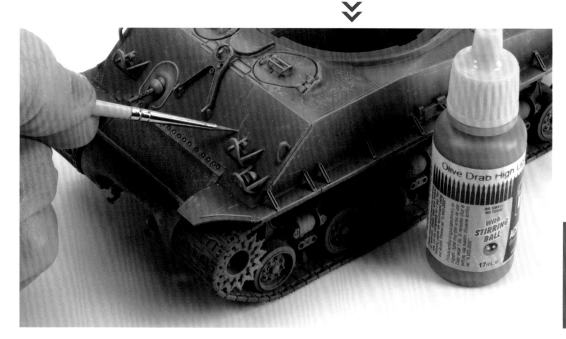

❷接著用細筆畫上刮痕或擦撞痕跡。需要畫上刮痕的地方與虎I戰車(參照16～17頁)相同。

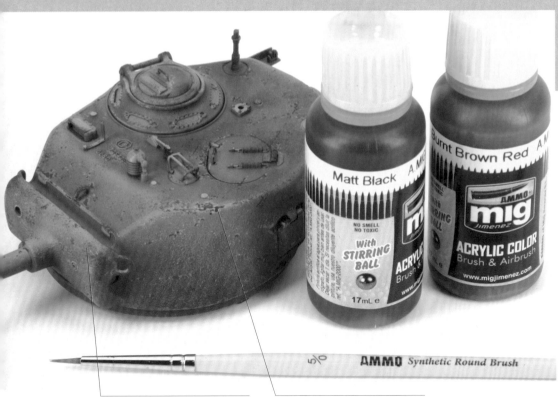

❸接著重現較深的痕跡＝塗料剝落、露出裝甲板表面金屬原色的部分。使用的是調合了AMMO MIG A.MIG 046黑色與A.MIG 0134燒棕紅色的深棕色。藉由在較亮的橄欖綠刮痕中畫出深棕色的塗料剝落痕跡，就可以突顯出掉漆處理的立體感與寫實感。

細碎的掉漆可以用海綿重現。

而這種掉漆則用細筆畫出來。若畫在前一步驟的刮痕中，就可以呈現掉漆處的立體感。

〔步驟6〕各部件的塗裝

首先進行前頭燈（透明鏡片零件接著前）內側的塗裝。在範例中，我使用的是MOLOTOW公司的液態鉻鏡面筆，不過使用日本方便入手的田宮模型漆，或GSI Creos的SUPER METALLIC鉻銀色就夠了。

混合田宮XF-2消光黃、XF-7消光紅、XF-9艦底紅，並噴到備用履帶上。不需要均勻地噴上顏色，噴出深淺不一、明暗不同的效果會更好。

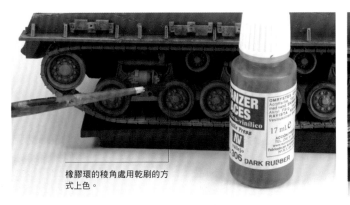

橡膠環的稜角處用乾刷的方式上色。

負重輪與托帶輪的橡膠圈部分也要塗裝。我使用Vallejo的70306深橡膠色，以乾刷的方式來進行塗裝。由於基底的泥土色已經噴上去了，所以深橡膠色擦過去的地方看起來就會有著寫實的泥汙痕跡。

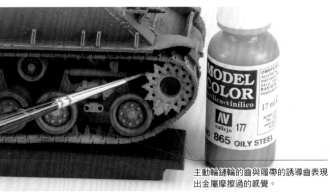

主動輪鏈輪的齒與履帶的誘導齒表現出金屬摩擦過的感覺。

主動輪鏈輪的齒與履帶的誘導齒塗上Vallejo的70865機油鋼色，表現出金屬摩擦而被拋光的感覺。當然，用GSI Creos或田宮的鉻銀等顏色也OK。

M2重機槍首先塗上由Vallejo 70950黑色＋70951白色混合而成的灰色基底色。這裡同樣使用了B＆W法。

塗上基底色的M2重機槍用金屬光澤研磨粉（範例使用C1 Models公司的產品）打磨出金屬質感。用銀色進行乾刷＋鉛筆筆芯摩擦也能得到同樣的效果。

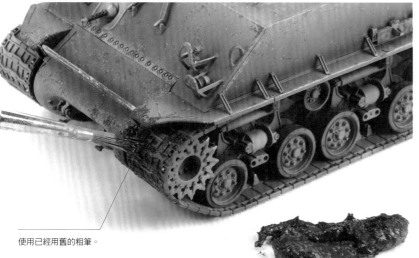

〔步驟7〕履帶周邊加上泥汙

在步驟2中已經塗上當作基底的砂土與泥汙了，這裡則再加上更為立體的泥巴。泥巴我使用的是Vallejo的26808俄羅斯厚泥，不過使用田宮的情景製作用塗料泥＋XF-72茶色（陸上自衛隊）＋XF-1消光黑也可以。

使用已經用舊的粗筆。

不必特意準備專用的情景用塗料泥，用自製的泥巴也沒關係。

前方／側面擋泥板也沾上少量泥巴。

懸吊系統或車體下方的側面也塗上泥巴。

❶履帶、負重輪、懸吊系統，以及車體前方／後方的下半部、擋泥板都附著上泥巴。要注意不能塗太多。
❷完成作業後，為了保護前面所有塗膜，整個模型都噴上半消光保護漆。

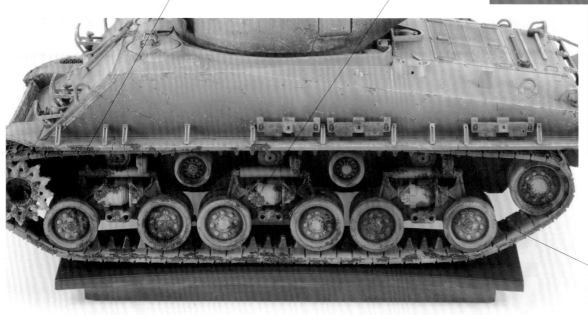

讓泥巴附著不均勻，看起來才會寫實且具有變化。

〔步驟8〕貼上轉印貼紙

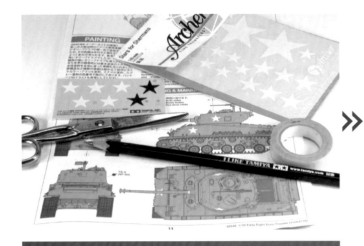

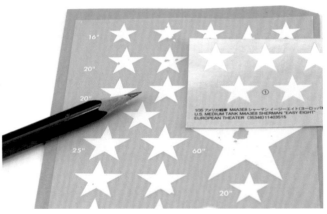

範例使用 Archer 公司的「1／35雪曼用白色星星」（產品編號 AR35022W）。這個產品是乾式的轉印貼紙，所以無須擔心泛白的問題。

❶首先，與田宮套件內附贈的轉印貼紙比對，裁切出同樣尺寸的貼紙。

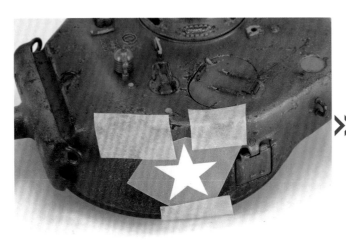

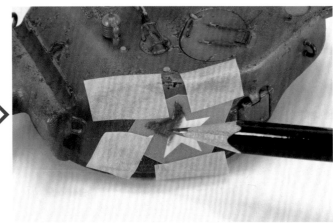

❷把轉印貼紙抵在想貼的位置上，然後用紙膠帶（禁用黏貼力強的膠帶）暫時固定住，以免轉印貼紙滑動。

❸將貼紙轉印到模型時，一般多會用尖端圓滑的工具，不過如果使用鉛筆摩擦，就能一眼看出是否有尚未摩擦到的地方，或是摩擦是否均勻。轉印到凹凸不平的表面時，我尤其推薦使用鉛筆來摩擦。

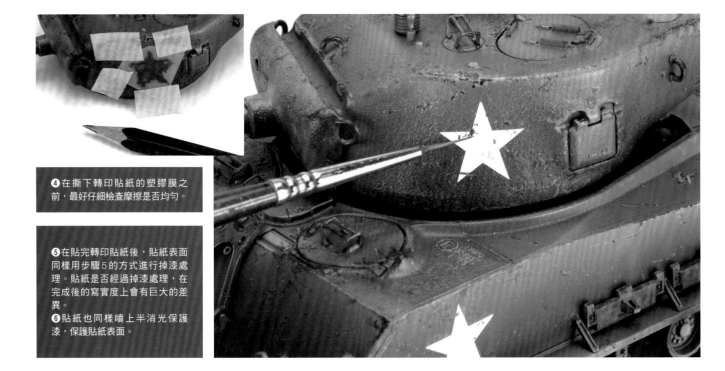

❹在撕下轉印貼紙的塑膠膜之前，最好仔細檢查摩擦是否均勻。

❺在貼完轉印貼紙後，貼紙表面同樣用步驟5的方式進行掉漆處理。貼紙是否經過掉漆處理，在完成後的寫實度上會有巨大的差異。

❻貼紙也同樣噴上半消光保護漆，保護貼紙表面。

〔步驟 9〕上墨線

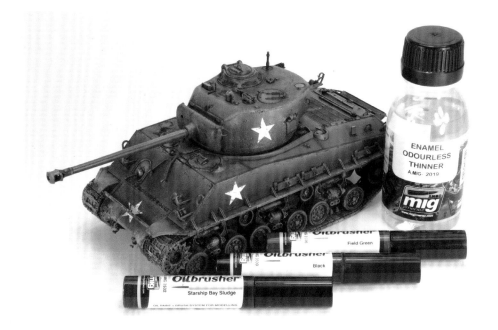

在各部件的周圍畫上墨線，強調部件輪廓的同時，也加上髒汙。上墨線使用 AMMO MIG 的油彩筆刷 A.MIG 3500 黑色、3506 原野綠、3532 星港汙泥。先將這些顏色混合，並用稀釋液（範例使用 A.MIG 2019）充分稀釋後再行使用。上墨線的步驟與虎 I 戰車（參照第 18 頁）相同。

〔步驟 10〕用油彩畫出濾鏡效果

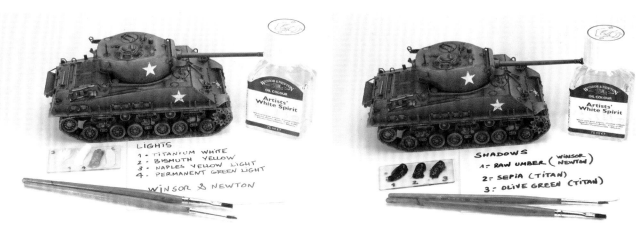

透過用油彩畫出濾鏡效果，不僅可以為色調做出變化，還能加上褪色的感覺。油彩需準備明亮色與暗沉色。明亮色用鈦白色、鉍黃色、那不勒斯亮黃、永固亮綠（左方照片，皆為溫莎牛頓的油彩）。暗沉色則使用生褐色（溫莎牛頓）、烏賊墨、橄欖綠（Titan）（右方照片）。

上方用較多明亮色油彩。

下方點上較多暗沉色油彩。

❶畫濾鏡效果時，每個部分（面）要個別處理。首先，在車體前方點上各色油彩。上方用較多明亮色，而愈往下就用愈多暗沉色，這樣便可呈現「頂光效果」（Zenithal Effects）。

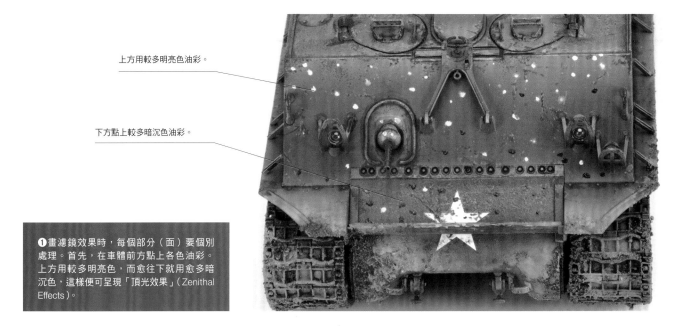

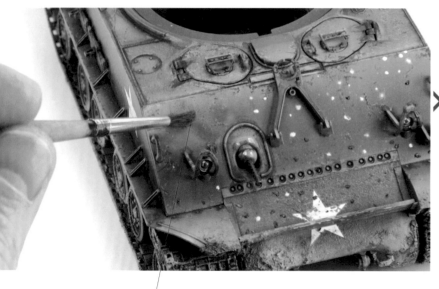

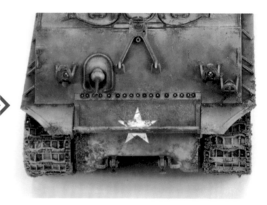

由上到下把油彩抹開。

❷點上油彩後等待數分鐘，再用浸泡過油彩專用稀釋劑（石油精）的細平筆，由上到下把顏色抹開。

車體側面同樣是上方點明亮色，下方點暗沉色來加上濾鏡效果。

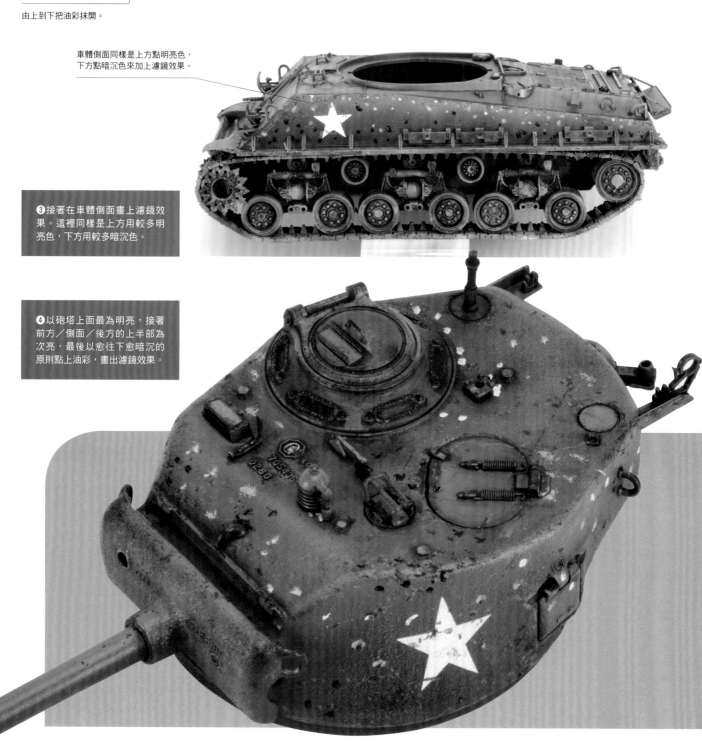

❸接著在車體側面畫上濾鏡效果。這裡同樣是上方用較多明亮色，下方用較多暗沉色。

❹以砲塔上面最為明亮，接著前方／側面／後方的上半部為次亮，最後以愈往下愈暗沉的原則點上油彩，畫出濾鏡效果。

❺完成濾鏡效果後，在進入下一步驟前，先將稀釋液稀釋過的消光保護漆噴到整個模型上，保護好之前的所有塗膜。雖然範例用的是Marabu的消光保護漆，不過用GSI Creos或田宮的產品當然也OK。

〔步驟11〕畫上砂塵效果

噴槍從距離模型2～5cm的位置，淺淺地噴上砂塵的顏色。

在容易卡塵土的位置用噴槍噴上水洗塵埃色。

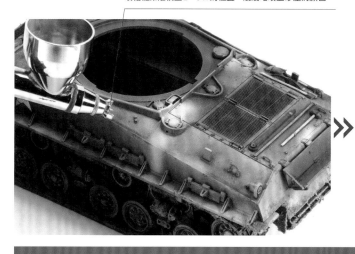

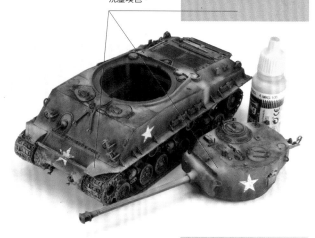

❶等前一步驟的消光保護漆完全乾燥後，接著畫出附著在車體各部的砂塵。首先，將AMMO MIG的A.MIG 105水洗塵埃色用稀釋液稀釋，再用噴槍噴到想呈現砂塵感的位置上。使用混合了田宮XF-57皮革色或XF-72茶色（陸上自衛隊）的顏色也沒關係。

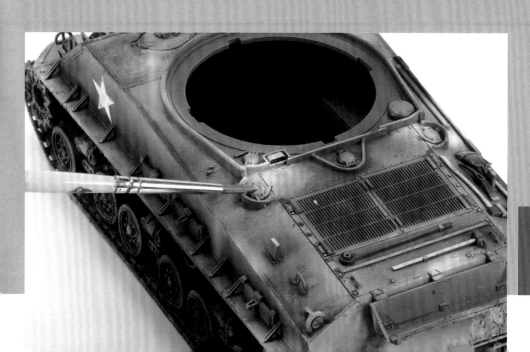

❷待塗料乾燥後，用浸過稀釋液的平筆，把多餘的砂塵顏色抹掉，使砂塵的表現看起來更為自然。

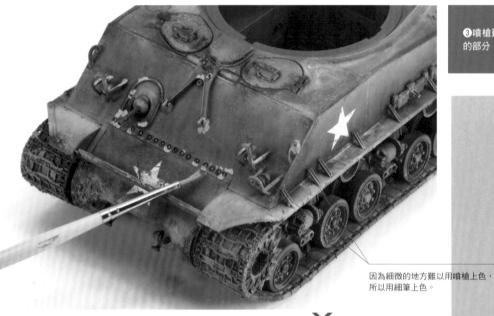

❸噴槍難以上色的細節，或是想追加上色的部分，可以用細筆沾取塗料重新修飾。

因為細微的地方難以用噴槍上色，所以用細筆上色。

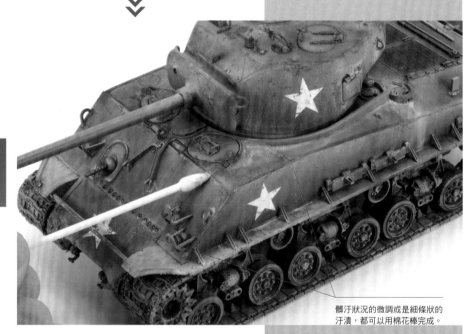

❹想要擦掉細微的顏色，可以使用棉花棒。特別是砂土滑落的條狀痕跡，就能用棉花棒抹出纖細的表現。

髒汙狀況的微調或是細條狀的汙漬，都可以用棉花棒完成。

〔步驟12〕畫出條狀的汙漬

接下來畫上雨水滑落的痕跡等發黑的條狀汙漬。這裡使用AMMO MIG Streaking舊化筆刷中的A.MIG1258條紋砂土、1250中等棕色、1253塵汙色這3色所調合的顏色。使用細筆，由上往下畫出自然的滑落痕跡。

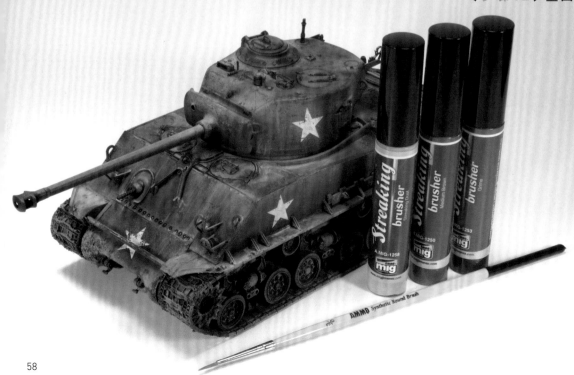

〔步驟13〕更進一步加上髒汙

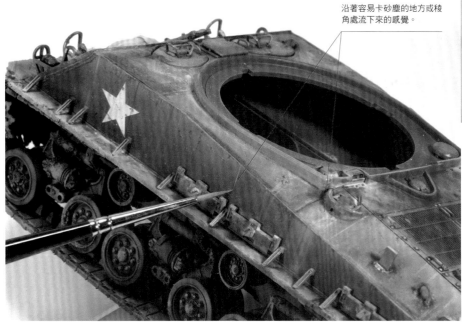

沿著容易卡砂塵的地方或稜角處流下來的感覺。

使用Vallejo的70837蒼白砂、70872巧克力棕、70950黑色，畫出比步驟11、步驟12更細緻的髒汙。

❶用細筆沾取稀釋液稀釋過的70837蒼白砂，細心畫上流下來的沙子或泥土。

落雨的痕跡要畫出從上緣垂直往下流的感覺。

鏽汙滑落造成的汙漬，會從各部件的底部或塗料剝落的部分（深棕色的掉漆處）往下流。

❷混合70872巧克力棕與70950黑色，追加細緻的落雨痕跡或鏽汙流下來的汙漬。

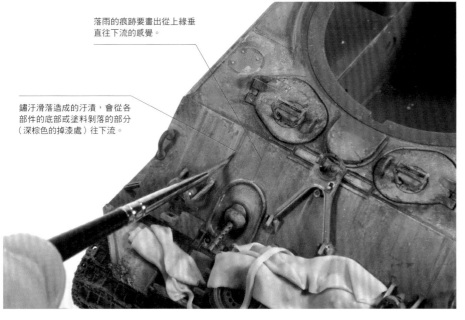

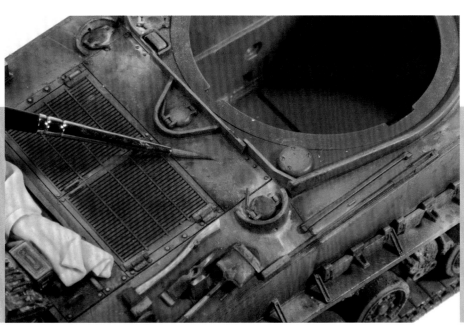

❸引擎室的維修口或燃料注入口附近加上潤滑油或燃料的油汙，以及燃料滴落造成的汙漬。

〔步驟14〕用色粉追加砂土或泥汙

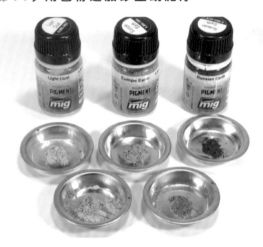

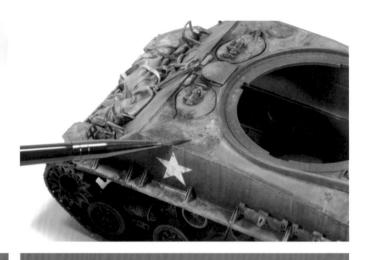

調合AMMO MIG的舊化粉A.MIG 3002淺色塵土、3004歐洲泥土、3014俄國泥土，調出5種顏色不同的色粉。

❶首先表現砂土堆積的感覺。不同的位置選用不同顏色的色粉（明亮色～中間色），並讓色粉附著上去。

❷履帶周邊則附著上乾掉的砂土與濕潤的泥巴。這裡同樣要改變色粉顏色（明亮色～中間色～暗沉色），為質感做出變化。

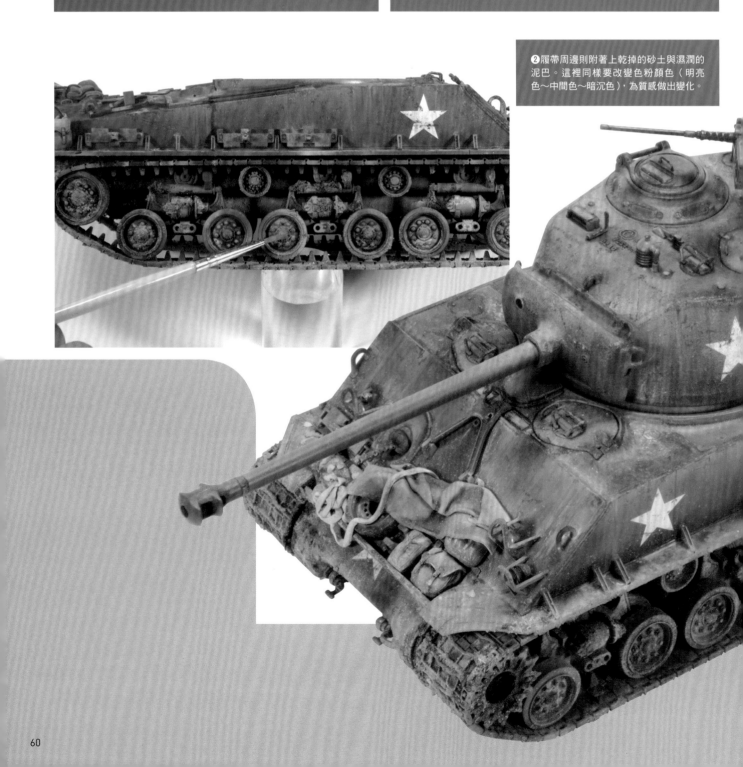

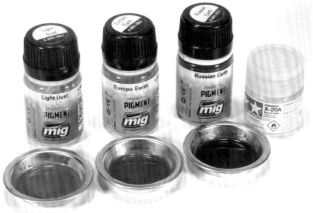

用手指彈筆尖，把泥巴彈出去。

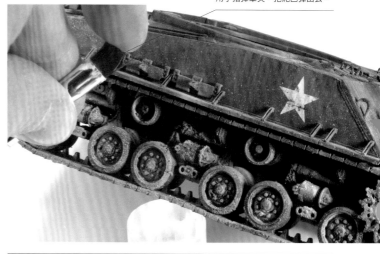

將前述混合過的舊化粉用田宮的X-20A溶劑溶解，做出3種泥巴。用平筆沾取這些泥巴，然後運用與製作虎I戰車時相同的「Splash」技法，表現出泥巴噴濺的樣子。

❸用手指輕彈沾取了色粉的筆尖，把色粉彈到履帶周邊與車體下半部，呈現泥巴噴濺到車體上的感覺。

❹貨物類零件在經過個別塗裝後，黏著到模型上，並同樣將泥巴噴濺到貨物上。須注意要是噴過頭，反而會造成反效果，使泥巴看來很不真實。

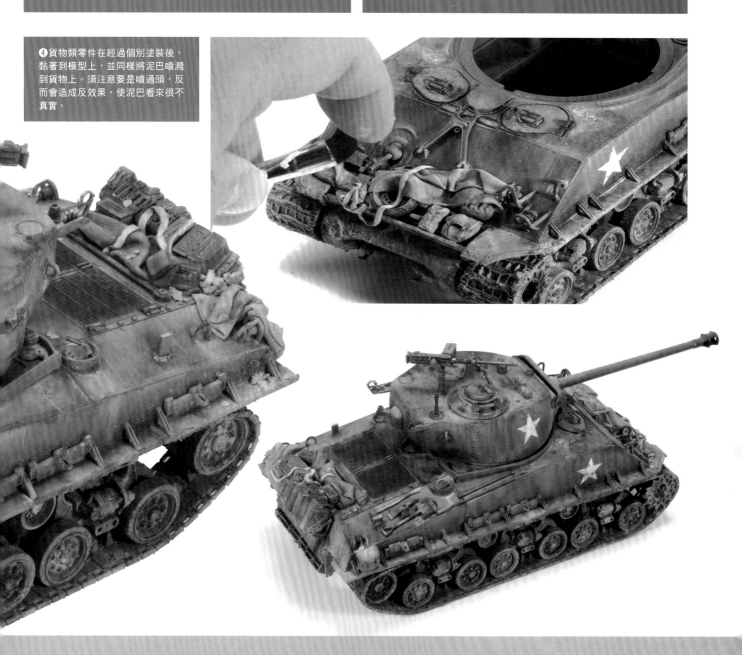

嚴重一些。鏽汙會從塗料剝落露出的裝甲板金屬原色部分（深棕色的掉漆處）滑落下來，另外落雨的痕跡則會從稜角處、裝甲板縫隙或各部件的角落往下流。

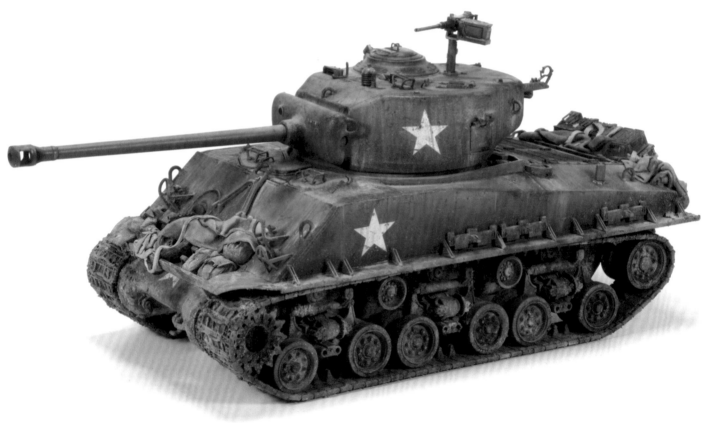

我遵照美軍戰車的風格，嘗試在車體前方（以及後方）堆了許多貨物。由於這類小東西的塗裝好壞會影響完成後的美觀程度，因此盡可能地不要偷懶，細心進行塗裝與舊化吧。另一個重點是，車體前方的髒汙與貨物的髒汙要統一為相同的質感。

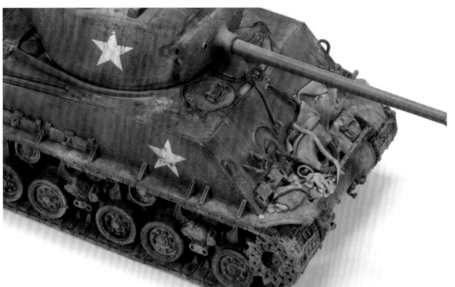

因為橄欖綠單色往往看起來暗沉且單調，所以我讓舊化看起來更嚴重一些。鏽汙會從塗料剝落露出的裝甲板金屬原色部分（深棕色的掉漆處）滑落下來，另外落雨的痕跡則會從稜角處、裝甲板縫隙或各部件的角落往下流。

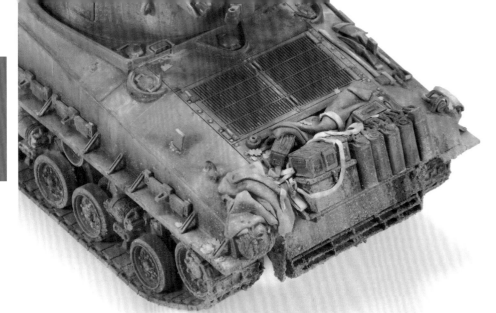

引擎室也需要各式各樣的舊化處
理。除了掉漆外，維修口或燃料注
入口附近要加上潤滑油或燃料的油
汙、燃料滴落的汙漬。此外，若能
加上落葉等小物件，那麼即便不是
立體透視模型，也能勾勒出戰車生
動而逼真的世界觀。

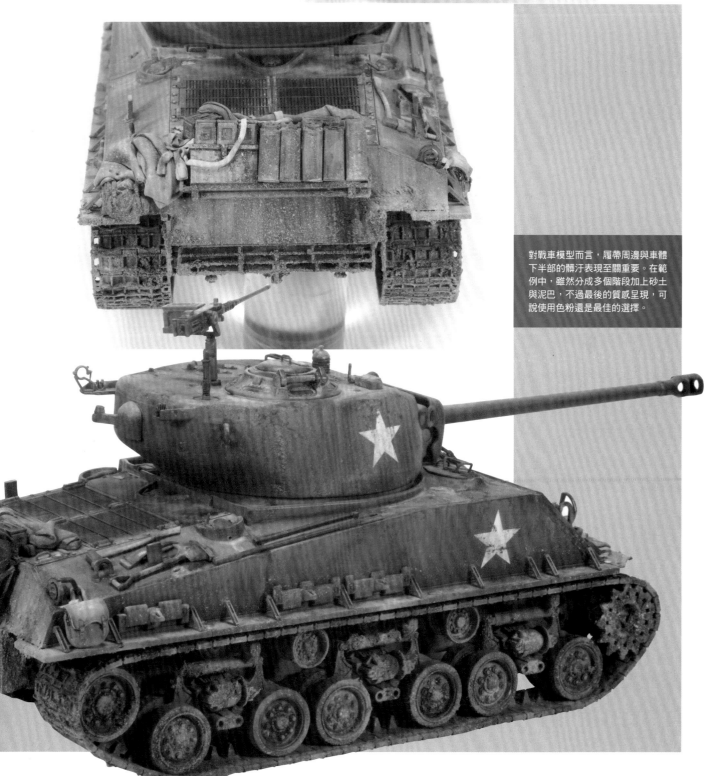

對戰車模型而言，履帶周邊與車體
下半部的髒汙表現至關重要。在範
例中，雖然分成多個階段加上砂土
與泥巴，不過最後的質感呈現，可
說使用色粉還是最佳的選擇。

北非戰線英軍戰車的沙塵系沙漠塗裝

INFANTRY TANK MkⅢ
VALENTINE Mk.Ⅱ

—— 步兵戰車 Mk. Ⅲ　瓦倫丁戰車 Mk. Ⅱ ——

最後一個第二次世界大戰戰車的塗裝範例，我選擇北非戰線的塗裝。這裡我挑選英國的瓦倫丁戰車，並嘗試採用「髮膠掉漆法」來重現北非戰線時的塗裝。「髮膠掉漆法」是表現掉漆效果時常用的手法之一，不僅是北非戰線的英國戰車，同一戰線但不同塗料的德國戰車，甚至是採用白色冬季迷彩的東部戰線德、蘇戰車等都適用這個方法。

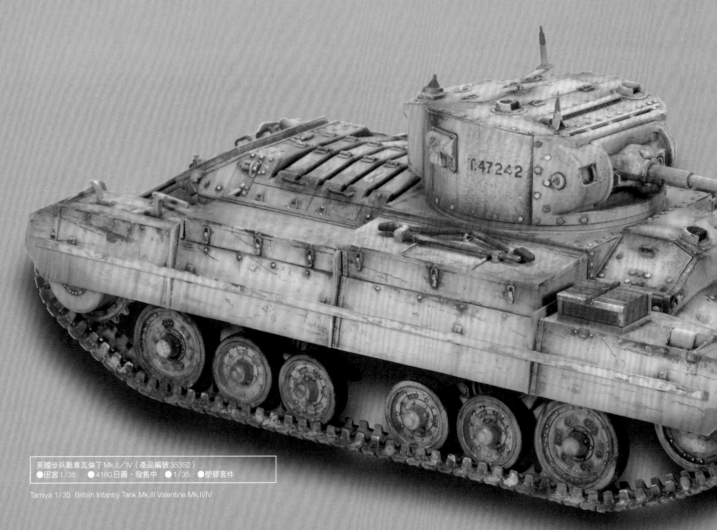

英國步兵戰車瓦倫丁 Mk.II／IV（產品編號 35352）
●田宮 1／35　●4180 日圓、發售中　●1／35　●塑膠套件

Tamiya 1／35　British Infantry Tank Mk.III Valentine Mk.II/IV

「out of the box」原則的下一步，細節強化

範例選用了在 1／35 瓦倫丁戰車 Mk. Ⅱ ／Ⅳ的套件中，最新款的田宮套件。這款田宮的套件做工非常優秀，與虎I戰車或 M4A3E8 相同，直接組裝起來即有很高的完成度，不過範例中選用市售的其他零件來提升細節。而為了提升細節，就必須了解實際的瓦倫丁戰車曾配備過什麼樣的零件、曾有過怎樣的傷痕等等。這時需要的，就是實車的照片資料（書本或是網路上的照片等）。

為了本次製作與解說，我活用了 Squadron Signal 公司出版的戰車寫真集《Valentine Tank Walk Around》（David Doyle 著）。不過在參考這類寫真集時需要注意的是，博物館展示的車輛中，不同車輛會有相異的零件破損，或是用複製品、代用品來代替原有的零件，導致有些部分不符合原始車輛的配置，因此我建議還可以再參

基本作業要確實做好！

雖說之後要進行細節強化，但基本作業仍然相當重要。各零件黏貼前的固定作業、毛邊處理與補土修復、砂紙磨整等等都務必細心完成。履帶周邊的組裝，尤其是瓦倫丁戰車這種懸吊系統頗為複雜的車輛，更不能輕忽大意，一定要確認所有車輪是否都設置穩當。

考二戰時期拍攝的歷史照片。

套件的組裝作業

田宮的瓦倫丁戰車可以選擇形狀不同的擋泥板，分別是北非戰線的英軍款式與東部戰線的蘇聯軍款式，我在範例中選擇的是前者。

想提升細小零件或超薄零件的細節時，最適合使用蝕刻片，不過無須使用到蝕刻片套組內的所有零件。由於有時也會發生蝕刻片看起來比塑膠零件更缺少寫實感的問題（譬如斷面本為圓形的把手或扶手等等），所以還是得參酌情況使用蝕刻片。

範例選用能對應田宮1／35套件的Passion Models「1／35 瓦倫丁戰車Mk.II／IV蝕刻片套組」（產品編號P35-132）。雖然ABER、eduard、VOYAGER MODEL等公司都有發售蝕刻片，不過我最喜歡的還是Passion Models。他們的產品零件數量適當（不會刻意添加一堆不必要的零件），只收入替換後效果良好的部分，價格上也合理親民，體現了「Be attentive. Be helpful」的理念，可說完全切合消費者的需求。

範例中，燈框、車載工具固定器、砲塔上的簡易照明設備等一部分零件都換成Passion Models的蝕刻片。另外砲管替換成VOYAGER MODEL的「WWII英國2磅戰車砲 金屬砲管（適用瓦倫丁／瑪蒂達）」（產品編號VBS0516）。把手或扶手等與虎II戰車或M4A3E8的時候一樣，用銅線製作並替換（詳細請參考照片解說）。

使用髮膠掉漆法進行塗裝

塗裝選用北非戰線的英軍車輛。先在暗綠色的基本塗裝上噴一層沙塵色，再使用「髮膠掉漆法」表現出沙塵色塗料剝落的感覺。這項技巧如名所示，先噴上基底的顏色後（範例中採用暗綠色），再將髮膠當成剝離用塗膜噴到整個模型，然後接著噴上另一個基本色（沙塵色）。在這之後用筆或牙籤等工具，把噴上去的塗料刮下來。這項技巧如今已在模型玩家間廣泛流傳，甚至發售了幾種專用的噴劑。

基本塗裝使用全新的塗料系列MISSION MODELS PAINT（MMP）的WWII英國AFV用塗料。具體的塗裝與舊化方法，與前面的範例相同，按步驟透過照片進行解説。

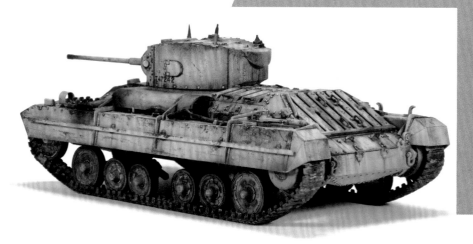

細節強化作業

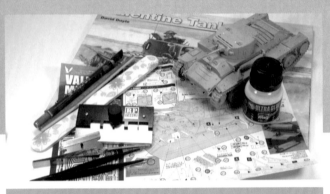

想要加強細節，照片資料是不可或缺的。範例參考了 Squadron Signal 公司出版的戰車寫真集《Valentine Tank Walk Around》(David Doyle 著)。

用銅線製作並替換把手或扶手。實際作法請參考虎 II 戰車的第 29 頁。

砲管變更為 VOYAGER MODEL 的「WWII 英國 2 磅戰車砲　金屬砲管（適用瓦倫丁／瑪蒂達）」(產品編號 VBS0516)。像這類金屬製砲管其截斷面為正圓形，與其他零件接著後的接縫無須進行修整，而且還能提高強度，所以我相當推薦。

首先，用 800 號左右的砂紙打磨零件表面。這是因為即使是金屬零件也會留有細微的切削痕跡，而且這也是為了讓塗料更好地附著其上。

黏著使用瞬間膠。由於瞬間膠是透明的，溢出來也不容易發現，只是要注意不要沾取太多（溢出的瞬間膠可能會損壞裝甲板的鑄造痕或各部零件）。

黏著前檢查零件是否能確實組合。除了特定類型外，多數瞬間膠的硬化時間都很短，因此組裝必須盡快完成。乾燥後將溢出的瞬間膠磨掉。

砲塔上面的通風口等處，如果鑽開孔洞看起來會更寫實。一開始先不要直接鑽開，而是用小口徑的鑽頭做個中心記號，之後再用孔徑適當的鑽頭鑽開，就能避免位置偏移等失敗。

機槍的槍口也用手鑽鑽開。重現機槍口是細節強化中基本的基本，光是鑽開一個孔就能大幅提升模型的美觀程度。

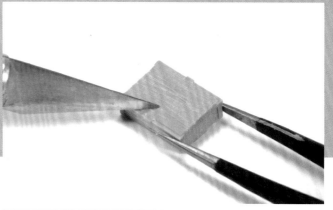

用田宮的補土重現排氣管表面的粗糙感（生鏽感）。先將補土用稀釋液溶解，再用平筆（用舊的）沾取補土，然後用像是輕敲的方式把補土塗上去。

千斤頂木座等（在實際車輛上）木製零件，用美工刀加工出木頭紋路。

使用蝕刻片提升細節

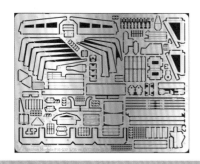

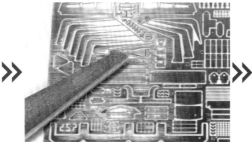

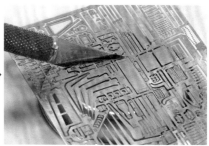

範例使用可對應田宮1／35套件的Passion Models「1／35 瓦倫丁戰車 Mk.II／IV蝕刻片套組」（產品編號P35-132）。

首先為了加強接著劑或塗料（以及底漆）的附著能力，先在蝕刻片表面用砂紙（顆粒較細的）輕輕磨過。

從框架上將蝕刻片裁下來時，務必在堅硬的平台上進行，才能避免蝕刻片變形。

想要對蝕刻片進行彎折加工，我建議使用專用的蝕刻片折彎器。雖然需要銳角的零件或細長零件很難加工，但只要用這個工具就能輕鬆辦到。

在折彎燈框等零件時，最好批在與折彎後的角度同徑的圓棒上。在範例中，使用的是田宮1／48德軍88mm砲彈。

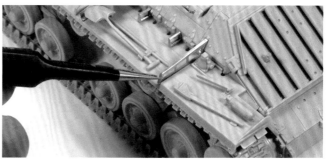

在黏上蝕刻片前，務必先與模型對看看位置與尺寸是否準確。小片零件可用鑷子夾住，並用瞬間膠（範例用的是AMMO MIG的壓克力接著劑ULTRA GLUE）黏起來。

 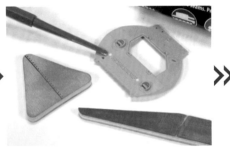 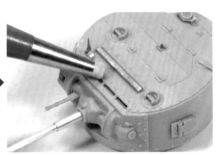

砲塔上面的通風口蓋也替換成蝕刻片。首先，將安裝孔的背面用塑膠類的材料塞起來。

安裝孔用補土填起來，乾燥後再用砂紙磨平。

黏上蝕刻片。砂紙磨整後的碎屑務必細心清除。

《組裝完成的狀態》

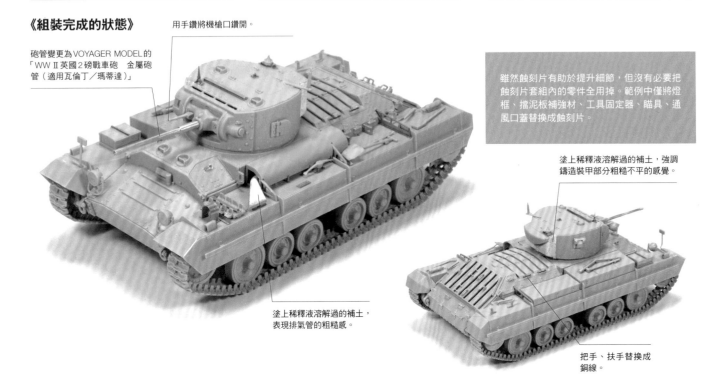

用手鑽將機槍口鑽開。

砲管變更為 VOYAGER MODEL 的「WWⅡ英國2磅戰車砲　金屬砲管（適用瓦倫丁／瑪蒂達）」

雖然蝕刻片有助於提升細節，但沒有必要把蝕刻片套組內的零件全用掉。範例中僅將燈框、擋泥板補強材、工具固定器、瞄具、通風口蓋替換成蝕刻片。

塗上稀釋液溶解過的補土，強調鑄造裝甲部分粗糙不平的感覺。

塗上稀釋液溶解過的補土，表現排氣管的粗糙感。

把手、扶手替換成銅線。

塗裝&舊化

〔步驟1〕塗裝前的作業

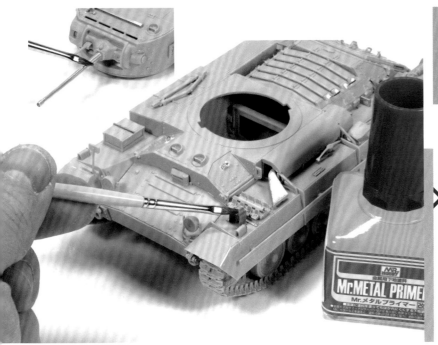

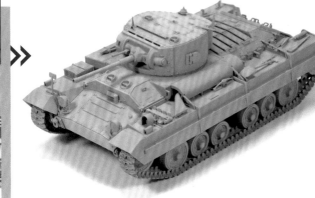

❶為了加強塗料的附著力，在蝕刻片、金屬砲管、自製的銅線把手等處塗上 GSI Creos 的 Mr. METAL PRIMER。
❷整個模型噴上田宮的 FINE SURFACE 底漆。不要直接用噴罐噴，而是先用溶劑稀釋後，再用噴槍噴上一層薄薄的底漆即可。

〔步驟2〕繪製多種塗裝類型

1

2

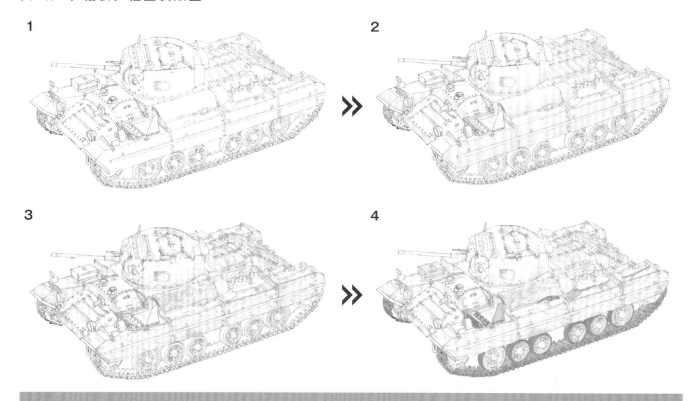

3

4

為了重現在北非戰線歷經風霜的戰車，塗裝前與虎Ⅱ戰車相同，先用繪圖軟體或 Adobe Sketch，思考想要的塗裝類型。
圖1：首先將從斜上方拍攝的模型照片傳入電腦，再以此為基礎繪製線稿。把車體的沙塵色調到不透明度70%，並覆蓋到整台車體上。
圖2：調出色調的深淺。
圖3：仔細畫出塗料剝落的狀態。
圖4：為車載工具、履帶與備用履帶、排氣管、負重輪的橡膠環等細節上色，更能抓住完成時的印象。

〔步驟3〕進行底色的暗綠色塗裝

因為我想塑造疊上去的沙塵色因激烈戰鬥而掉漆，露出部分英軍戰車暗綠色底色的效果，所以首先要進行整個車體暗綠色的塗裝。基本塗裝全用 MISSION MODELS 的水性漆，用稀釋液稀釋10%後，再用噴槍噴上去。
❶一開始先在 MMP-106 青銅綠（英軍 AFV）中混入少量 MMP-047 黑色，當成基底的暗色，並噴到整個模型上。

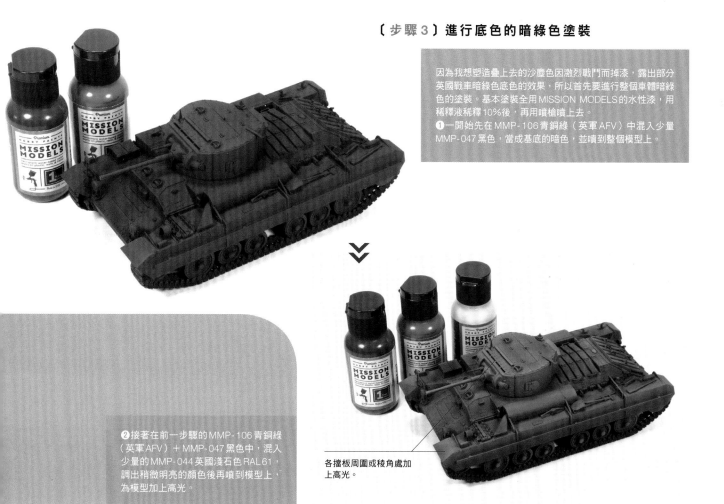

❷接著在前一步驟的 MMP-106 青銅綠（英軍 AFV）＋ MMP-047 黑色中，混入少量的 MMP-044 英國淺石色 RAL61，調出稍微明亮的顏色後再噴到模型上，為模型加上高光。

各擋板周圍或稜角處加上高光。

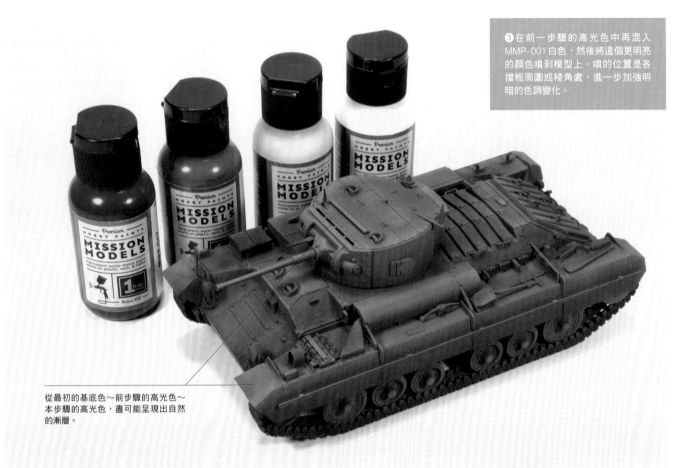

❸在前一步驟的高光色中再混入MMP-001白色，然後將這個更明亮的顏色噴到模型上。噴的位置是各擋板周圍或稜角處，進一步加強明暗的色調變化。

從最初的基底色～前步驟的高光色～本步驟的高光色，盡可能呈現出自然的漸層。

〔步驟4〕用髮膠掉漆法做出掉漆效果

❶首先，將能夠輕鬆表現塗料剝落感的專用液，AMMO MIG的A.MIG-2011嚴重掉漆效果液薄薄地噴塗到整個模型上。

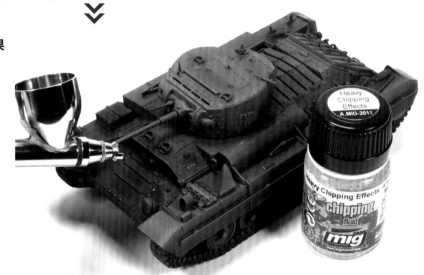

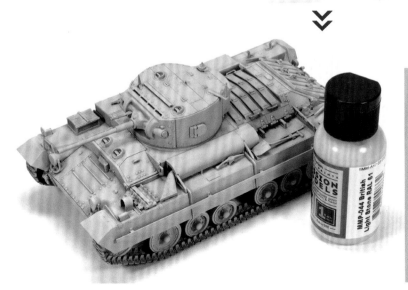

❷接下來用噴槍將MISSION MODELS的MMP-044英國淺石色RAL61淺淺地噴塗到整個模型上，噴出北非戰線的英國戰車色。

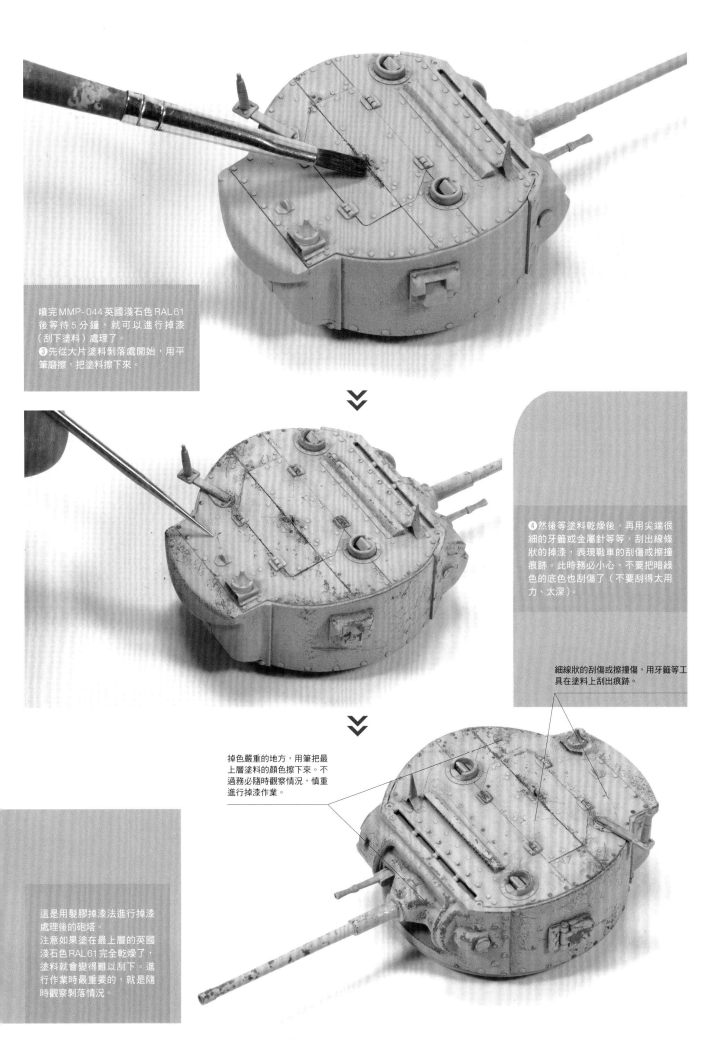

噴完 MMP-044 英國淺石色 RAL61 後等待 5 分鐘，就可以進行掉漆（刮下塗料）處理了。
❸先從大片塗料剝落處開始，用平筆磨擦，把塗料擦下來。

❹然後等塗料乾燥後，再用尖端很細的牙籤或金屬針等等，刮出線條狀的掉漆，表現戰車的刮傷或擦撞痕跡。此時務必小心，不要把暗綠色的底色也刮傷了（不要刮得太用力、太深）。

細線狀的刮傷或擦撞傷，用牙籤等工具在塗料上刮出痕跡。

掉色嚴重的地方，用筆把最上層塗料的顏色擦下來。不過務必隨時觀察情況，慎重進行掉漆作業。

這是用髮膠掉漆法進行掉漆處理後的砲塔。
注意如果塗在最上層的英國淺石色 RAL61 完全乾燥了，塗料就會變得難以刮下。進行作業時最重要的，就是隨時觀察剝落情況。

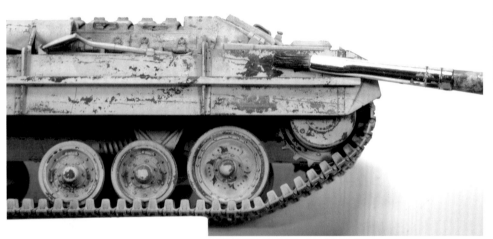

❺車體也同樣進行掉漆與刮傷處理。不斷遭到沙塵磨損的側面擋泥板尤其嚴重。

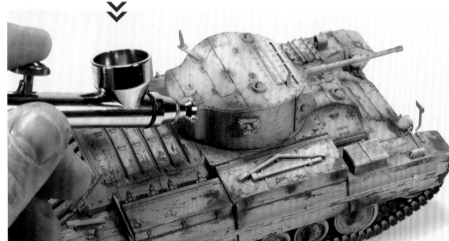

❻用噴槍在特定部分噴上一層薄薄的暗綠色，表現出自然掉色的感覺。
❼另外，剝落過頭的地方也可以再次噴上英國淺石色RAL61進行微調。

艙門周圍的掉漆特別嚴重。

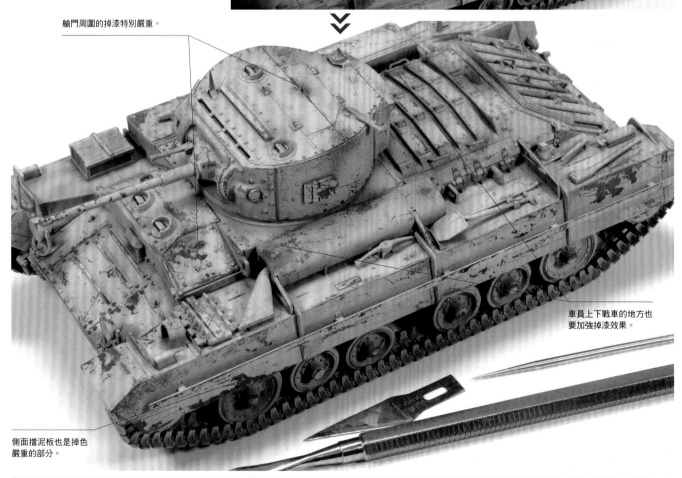

車員上下戰車的地方也要加強掉漆效果。

側面擋泥板也是掉色嚴重的部分。

雖然做法不同，不過需要進行掉漆或刮傷處理的位置，與虎I戰車及M4A3E8相同（各處的稜角或突起、車員會觸碰到、鞋子踩到的地方等等……）。

〔步驟5〕沙塵色加上高光

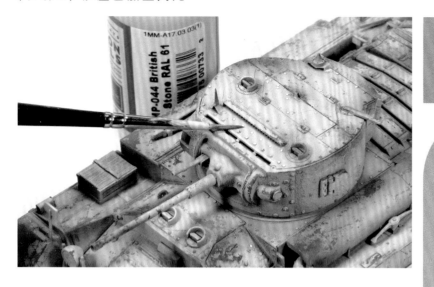

在沙塵色的部分加上高光。用細筆將英國淺石色 RAL 61（用筆塗會比用噴槍噴薄薄一層時還要來得明亮）塗到鉚釘、鉸鏈或把手的上端，為各處加上高光。

為車載工具、履帶及備用履帶、潛望鏡、機槍、排氣管、負重輪的橡膠環等等進行塗裝。
雖然範例用的是 Vallejo 的壓克力漆，不過用田宮或 GSI Creos 的模型漆當然也可以。

〔步驟6〕為各項部件上色

千斤頂木座或工具的握柄等木頭部分，混合 Vallejo 的 70311 新木色、70817 猩紅色、70950 黑色進行塗裝。

機槍、潛望鏡、天線基座、工具的金屬部分用 70950 黑色進行底色的塗裝。

負重輪的橡膠環用 70306 深橡膠色塗裝。

履帶及備用履帶用 70303 淡黃鏽色、70301 淺鏽色、70302 深鏽色、70911 淺橘色、70910 橘紅色，為色調做出變化。

排氣管也同樣用淡黃鏽色、淺鏽色、深鏽色、淺橘色等進行塗裝。

〔步驟7〕完成基本塗裝

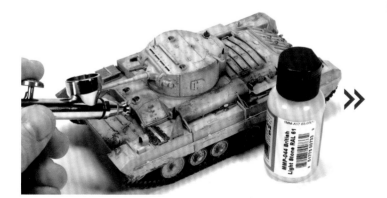

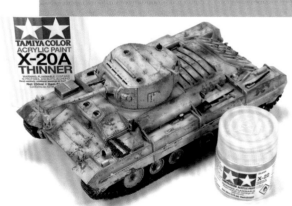

❶完成各項部件的塗裝後，為了降低沙塵色與暗綠色的對比，並呈現車體覆蓋薄薄一層沙塵的感覺，將英國淺石色 RAL 61 淺淺地噴到部分車體上。

❷在進入舊化步驟前，為了保護至今為止的所有塗膜，整個模型都用噴槍噴上以田宮 X-20A 溶劑稀釋過的 X-22 透明保護漆。

〔步驟8〕上墨線

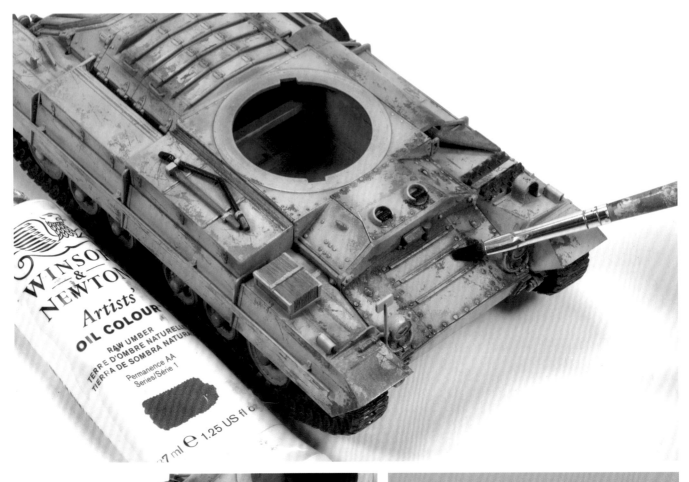

❶用石油精稀釋溫莎牛頓的生褐色油彩，然後將筆泡進去，在各部件周圍畫上墨線（漬洗）。車體不同位置需要改變色調來畫上墨線（如縮進去的部分就要加入黑色）。
❷多餘的墨線可以用浸過石油精的平筆清除。上墨線除了能強調部件立體感，還能添加一層薄薄的汙漬。
詳細步驟可參照第18頁的虎I戰車塗裝〔步驟9〕。

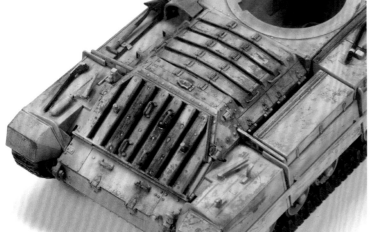

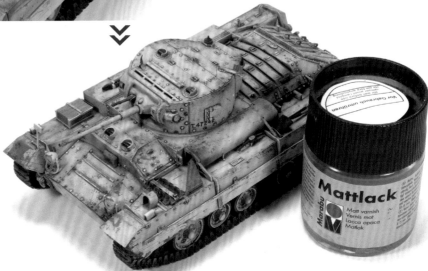

❸結束墨線作業、等油彩乾燥後，為了保護塗膜再次用噴槍，將稀釋液稀釋過的 Marabu 消光保護漆噴到整個模型上。

〔步驟9〕 用油彩畫出濾鏡效果

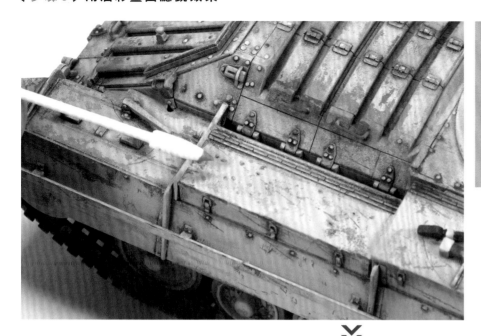

接著用油彩畫出濾鏡效果，在為色調做出變化的同時，還能讓整個模型產生褪色的感覺。油彩使用溫莎牛頓的生褐色、那不勒斯亮黃、白色、佩恩灰與淺藍色。由於北非戰線日光照射相當強烈，所以車輛也用到較多的明亮色。

不同位置要改變使用的油彩。車體上方褪色的感覺特別強烈。詳細作業方法可參照19～23頁的虎I戰車塗裝〔步驟11〕，或是55～56頁的M4A3E8塗裝〔步驟10〕。

〔步驟10〕 畫上沙塵與髒汙

❶用噴槍將溶劑稀釋過的田宮XF-57皮革色，噴到履帶與負重輪的周圍，表現附著其上的沙塵與髒汙。
❷卡在車體各處（各部件周圍、角落、縮進去的地方）或履帶上的塵土，用AMMO MIG的舊化粉A.MIG3004歐洲泥土來表現。
使用色粉表現髒汙的手法，可參照第24頁的虎I戰車塗裝〔步驟12〕，或是第60頁的M4A3E8塗裝〔步驟14〕。

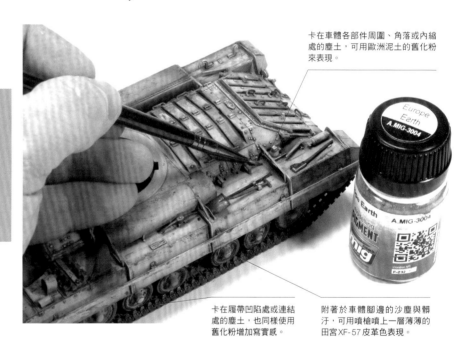

卡在車體各部件周圍、角落或內縮處的塵土，可用歐洲泥土的舊化粉來表現。

卡在履帶凹陷處或連結處的塵土，也同樣使用舊化粉增加寫實感。

附著於車體腳邊的沙塵與髒汙，可用噴槍噴上一層薄薄的田宮XF-57皮革色表現。

〔步驟11〕 追加金屬質感

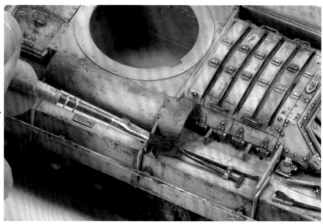

❶接著為車載工具的金屬部分加上鏽蝕。首先點上AMMO MIG油彩筆刷的A.MIG3510生鏽色與3525磚紅色。
❷使用浸泡過AMMO MIG A.MIG2018稀釋液的平筆，將顏色抹開，塗出生鏽的感覺。

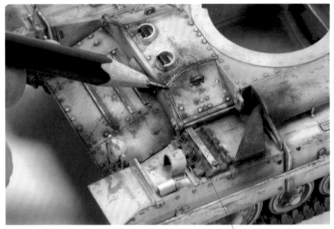

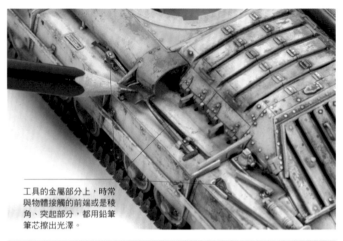

工具的金屬部分上，時常與物體接觸的前端或是稜角、突起部分，都用鉛筆筆芯擦出光澤。

磨擦HB鉛筆的筆芯，是呈現金屬質感最簡單也相當有效的方法。
❸車員時常觸碰或鞋子踩踏的把手、扶手、艙門邊緣，以及車載工具、履帶與負重輪、主動輪的接觸部分等處，都擦上石墨的光澤。

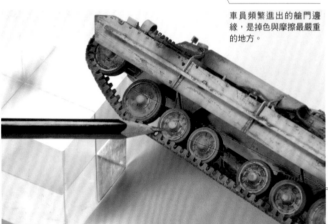

車員頻繁進出的艙門邊緣，是掉色與摩擦最嚴重的地方。

履帶誘導齒的前端，或與此接觸的負重輪橡膠環、主動輪鏈輪齒等等，也是要擦出光澤的地方。

〔步驟12〕畫出條狀的汙漬

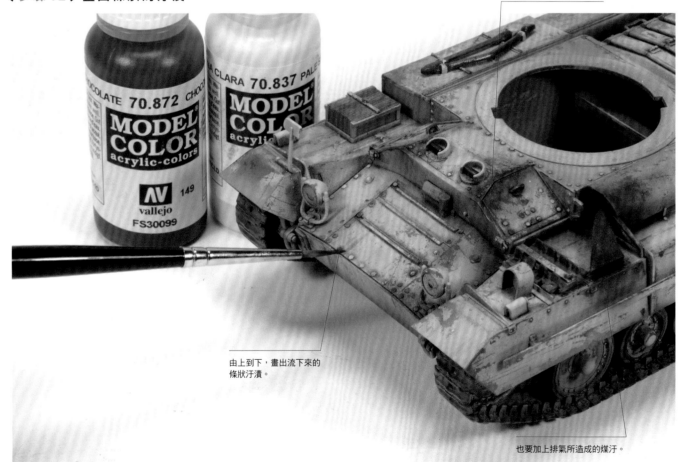

這是整備時沾上的油汙，或附著其上的砂土、生鏽所造成的發黑汙漬。

由上到下，畫出流下來的條狀汙漬。

也要加上排氣所造成的煤汙。

❶用溶劑充分稀釋田宮的XF-72茶色（陸上自衛隊），然後用噴槍輕輕噴到車體與砲塔的前面及側面，噴出發黑的條狀汙漬。
❷混合Vallejo的70872巧克力棕與70837蒼白砂，並以稀釋液稀釋後，用細筆沾取漆，然後畫出由上到下自然流下來的痕跡。

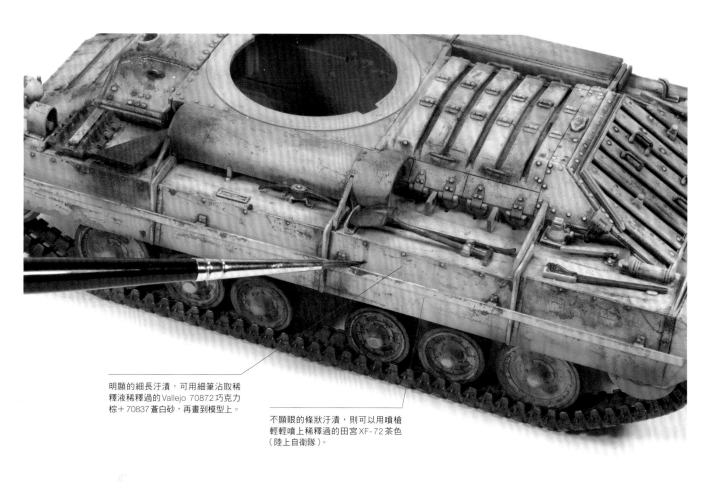

明顯的細長汙漬，可用細筆沾取稀
釋液稀釋過的 Vallejo 70872 巧克力
棕＋70837 蒼白砂，再畫到模型上。

不顯眼的條狀汙漬，則可以用噴槍
輕輕噴上稀釋過的田宮 XF-72 茶色
（陸上自衛隊）。

凹凸不平處較少，平坦面多的側面擋泥板，也要確實做好舊化，並盡可能加上各種變化。條狀汙漬會從鉚釘或固定器等突起物開始往下流。

完成的瓦倫丁戰車 Mk. II

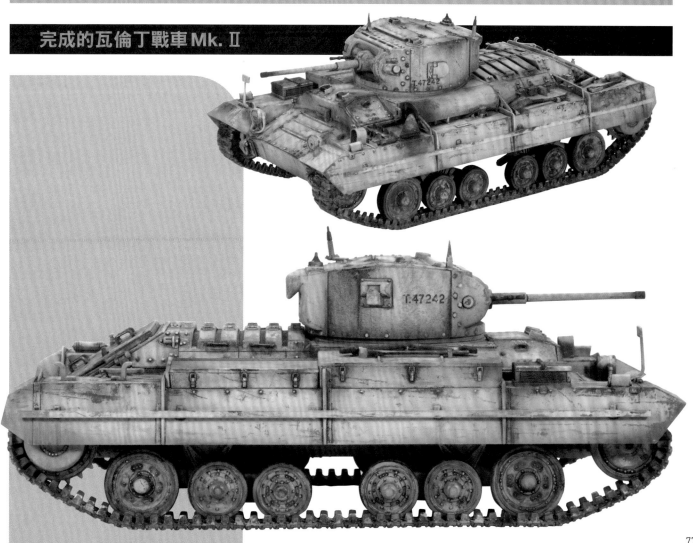

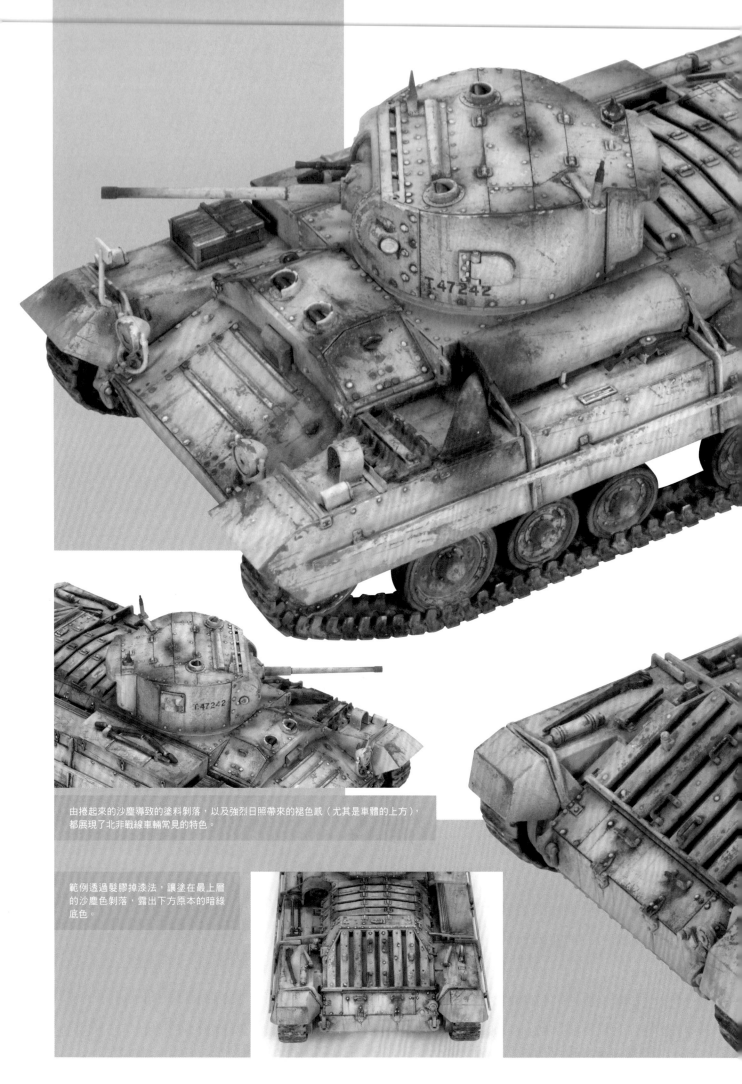

由捲起來的沙塵導致的塗料剝落，以及強烈日照帶來的褪色感（尤其是車體的上方），
都展現了北非戰線車輛常見的特色。

範例透過髮膠掉漆法，讓塗在最上層
的沙塵色剝落，露出下方原本的暗綠
底色。

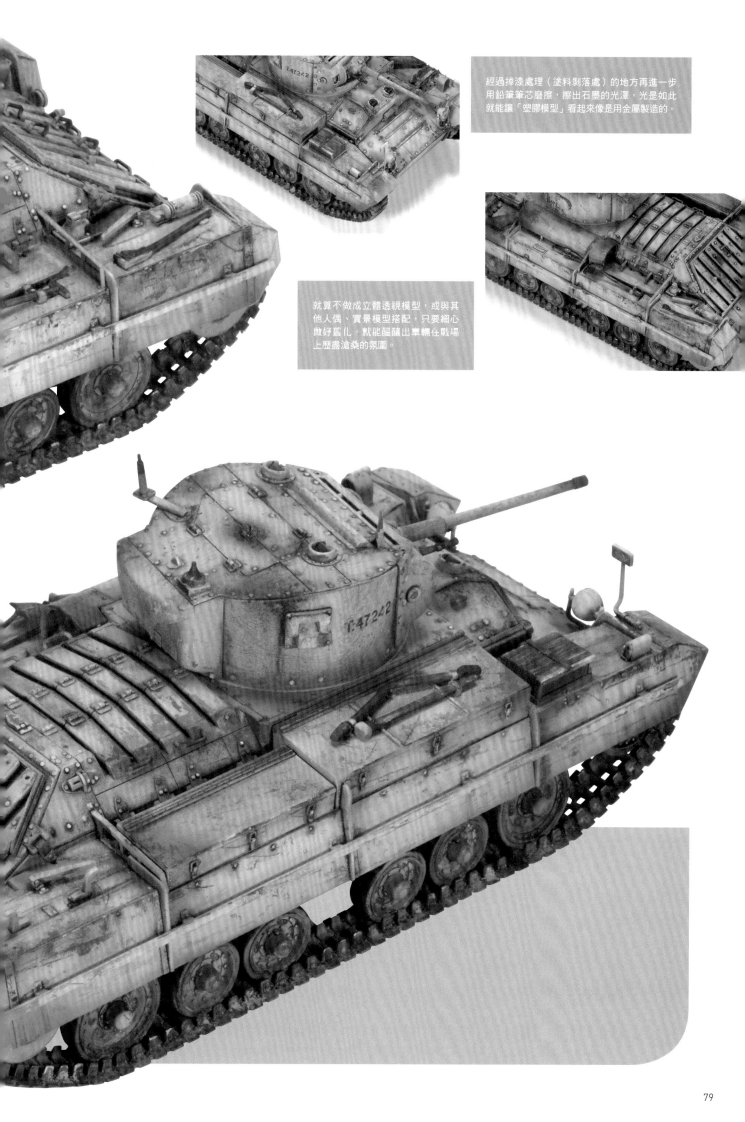

經過掉漆處理（塗料剝落處）的地方再進一步
用鉛筆筆芯磨擦，擦出石墨的光澤，光是如此
就能讓「塑膠模型」看起來像是用金屬製造的。

就算不做成立體透視模型，或與其
他人偶、實景模型搭配，只要細心
做好醃化，就能醞釀出車輛在戰場
上歷盡滄桑的氛圍。

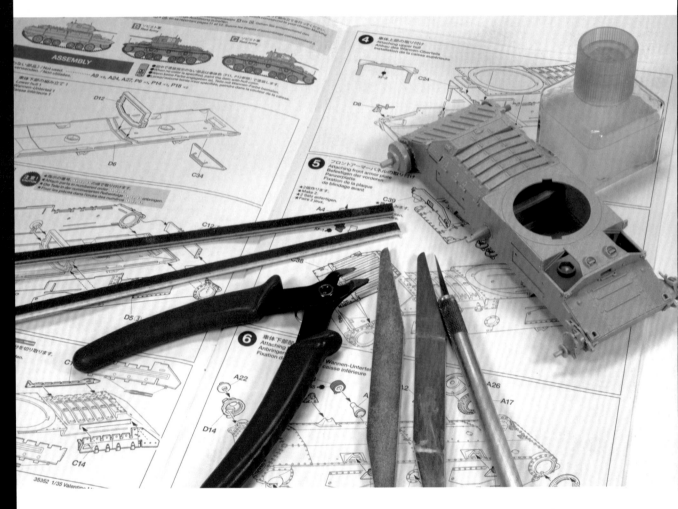

荷西‧路易斯的
戰車模型製作技法
Part 1 第二次大戰戰車

編輯	望月隆一
	塩飽昌嗣
設計	今西スグル
	矢內大樹
	〔株式会社リパブリック〕
出版	楓樹林出版事業有限公司
地址	新北市板橋區信義路 163 巷 3 號 10 樓
郵政劃撥	19907596　楓書坊文化出版社
網址	www.maplebook.com.tw
電話	02-2957-6096
傳真	02-2957-6435
作者	荷西‧路易斯‧洛佩茲‧魯伊斯
翻譯	林農凱
責任編輯	王綺
內文排版	謝政龍
港澳經銷	泛華發行代理有限公司
定價	380 元
初版日期	2022年1月

國家圖書館出版品預行編目資料

荷西‧路易斯的戰車模型製作技法. Part 1, 第二次
大戰戰車 / 荷西‧路易斯‧洛佩茲‧魯伊斯作；林
農凱翻譯. -- 初版. -- 新北市：楓樹林出版事業有
限公司, 2022.01　面；　公分

ISBN 978-986-5572-75-4（平裝）

1. 模型　2. 戰車

999　　　　　　　　　　　　110018651

《模型製作‧解說》荷西‧路易斯‧洛佩茲‧魯伊斯
Modelling & Description by Jose Luis Lopez Ruiz